Umzeichnung des „Zweiturmrisses" (links)
gekoppelt mit Baubefund um 1380

Der Regensburger Dom

Achim Hubel
Manfred Schuller

SCHNELL + STEINER

Vordere Umschlagseite:
Blick auf die Westfassade
des Regensburger Domes

Rückwärtige Umschlagseite:
Blick in den rechten Nebenchor

Vorsatz:
Umzeichnung des „Zweiturmrisses" (links)
gekoppelt mit Baubefund um 1380

Nachsatz:
Grundriss

Hinweise zu Gottesdiensten, Öffnungs-
zeiten und Domführungen finden Sie unter
www.regensburger-dom.de.

Bibliografische Informationen der Deutschen Bibliothek. Die Deutsche Bibliothek verzeichnet diese Publikation in der Deutschen Nationalbibliografie; detaillierte bibliografische Daten sind im Internet über http://dnb.ddb.de abrufbar.

2., völlig neu bearbeitete Auflage 2008
ISBN: 978-3-7954-1977-6
Diese Veröffentlichung bildet Band 165
in der Reihe „Große Kunstführer" unseres
Verlages. Begründet von Dr. Hugo Schnell †
und Dr. Johannes Steiner †.

© 2008 Verlag Schnell & Steiner GmbH,
Leibnizstraße 13, D-93055 Regensburg
Telefon: (09 41) 7 87 85-0
Telefax: (09 41) 7 87 85-16
Druck: Erhardi Druck GmbH, Regensburg

Weitere Informationen zum
Verlagsprogramm erhalten Sie unter:
www.schnell-und-steiner.de

Bildnachweis:

Achim Hubel, Bamberg: S. 9, 19, 23, 34,
38, 39, 41, 42, 43, 44, 45, 47, 49, 50 oben,
51 oben, 52, 53, 54, 55, 57, 58, 59, 60, 61,
62, 63. – Roman von Götz, Regensburg:
Vordere Umschlagseite, rückwärtige
Umschlagseite, S. 5, 13, 15, 17, 22, 27, 33,
37, 40, 46, 50 unten, 51 unten. –
Wilkin Spitta, Loham: S. 48. – Josef Zink,
Regensburg: S. 56.

Sämtliche Abbildungen mit freundlicher
Genehmigung des Staatlichen Bauamts
Regensburg.

Zeichnungen/Isometrien nach Vorgaben
von Manfred Schuller: insbesondere
Philip Caston, Katarina Papajanni und
Gilbert Diller.

Planzeichnung S. 4: Dr. Sabine Klinkert,
München.

Inhalt

Zeittafel zu den Vorgängerbauten des Doms

um 700	Erstes Wirken von Bischöfen in Regensburg nachweisbar, in der Pfalzkirche der agilolfingischen Herzöge (an der Stelle der heutigen Niedermünsterkirche), dort wurde der hl. Bischof Erhard begraben.
739	Kanonische Gründung des Bistums Regensburg durch den hl. Bonifatius. Als Mittelpunkt ihrer Herrschaft wählten die Bischöfe die massiven Räume der nördlichen Toranlage des alten Römerkastells, der sog. Porta Praetoria. Der damit festgelegte Dombezirk wurde nie mehr geändert. Ein erster, damit verbundener Kirchenbau konnte bisher nicht eindeutig nachgewiesen werden.
spätes 8. oder 9. Jh.	Neubau eines karolingischen Doms, der durch Ausgrabungen von Karl Zahn recht gut bekannt ist. Die Fassade war an die Via Aquarum (Straße zur Porta Praetoria) gerückt. Der Dom glich dem etwas älteren Kirchenbau der Benediktinerabteikirche St. Emmeram in Regensburg: eine dreischiffige Pfeilerbasilika ohne Querhaus, wahrscheinlich auch ohne Türme, mit einer stark eingezogenen, halbrund schließenden Apsis (Länge 58 m).
Anfang 11. Jh.	Großzügige Erweiterung des karolingischen Doms nach Westen: An das Langhaus wurde ein etwa 15 m tiefes Querhaus angefügt, das mit einem flach schließenden Westchor und einer Krypta vervollständigt war. Den Chor flankierten zwei Türme, von denen der nördliche, der sog. Eselsturm, bis heute erhalten ist (Abb. S. 15). Außerdem entstand westlich davor ein Atrium, ein Innenhof, der nach Norden und Süden mit überdachten Bogengängen abgeschlossen war. Er schloss im Westen direkt an die Taufkirche St. Johann an. Durch die ottonischen Anbauten entstand ein eindrucksvoller Dombezirk, der Atrium und Taufkirche mit in die Gesamtanlage einbezog. Der ganze Komplex erstreckte sich über eine Länge von etwa 128 m (Abb. unten).
1152 und 1176	Der Dom brannte zweimal aus, wurde aber stets wiederhergestellt.
1200/10	Die bisher flach gedeckten Bogengänge des Atriums bekamen mächtige Pfeiler und Dienste mit Kreuzrippengewölben.
um 1230	Der Dom erhielt – wahrscheinlich im Ostchor – ein prachtvolles Stammbaum-Christi-Fenster (teilweise erhalten, vgl. Abb. S. 45).

Skizze zur Lage der Dombauten

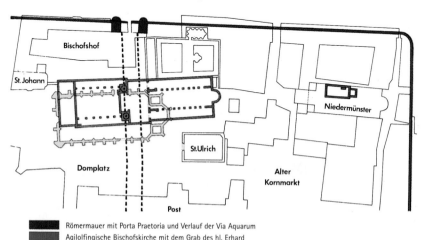

Bischofshof

St. Johann

Niedermünster

St. Ulrich

Domplatz

Alter Kornmarkt

Post

Seite 5:
Das Innere des
Regensburger Domes,
Blick von der
Westwand nach Osten

Römermauer mit Porta Praetoria und Verlauf der Via Aquarum
Agilolfingische Bischofskirche mit dem Grab des hl. Erhard
Karolingischer Dom
Ottonischer Westbau mit Atrium und St. Johann
Gotischer Dom

4

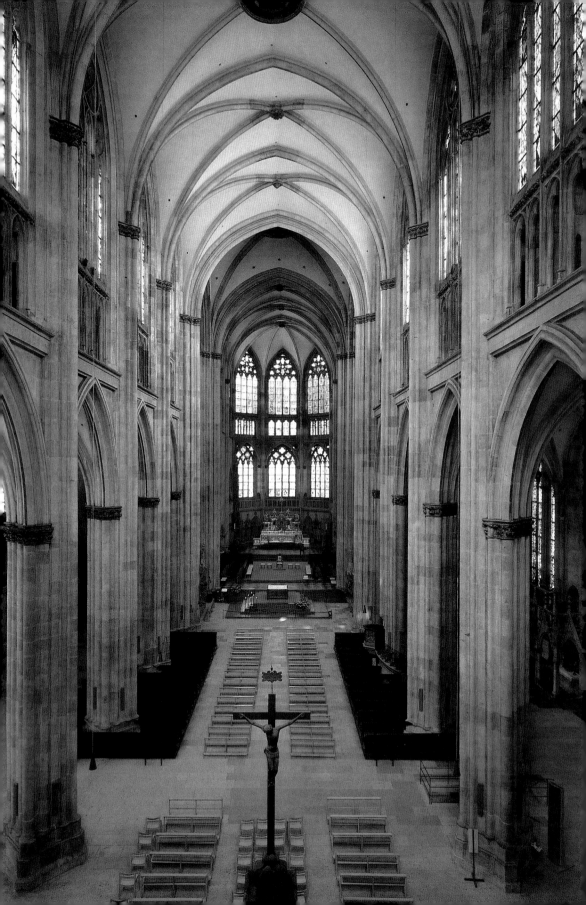

Baugeschichte

Im Jahre 1273 brannte in Regensburg der alte Dom. Ob Klerus und Bürgerschaft vielleicht insgeheim froh waren, einen willkommenen Anlass für einen Neubau erhalten zu haben, wird sich nicht mehr feststellen lassen. Regensburg jedenfalls stand in voller wirtschaftlicher Blüte und hatte zusehen müssen, wie im 13. Jahrhundert in vielen bedeutenden Städten Europas neue Bischofskirchen emporwuchsen und den Ruhm der Städte vergrößerten. Der Neubau stellte an die Organisation der Baustelle hohe Anforderungen. Der Bauplatz war durch den unbeschädigt gebliebenen Doppelkreuzgang im Norden und die um 1225 bis 1250 südlich des alten Domlanghauses errichtete Kirche St. Ulrich erheblich eingeengt. Zudem konnte die Liturgie einer Bischofskirche während der Bauzeit nicht ausgesetzt werden. Deswegen wurde die östliche Hälfte des durch den Brand beschädigten Dom-

Fig. 1
Der Dombezirk um 1280 mit der Lage des Chorneubaues zwischen Domkreuzgang (oben), den Resten des karolingischen Langhauses im Osten, der Doppelturmfassade des 11. Jahrhunderts mit vorgelegtem Atrium, der Stiftskirche St. Johann und der Kirche St. Ulrich (rechts)

langhauses provisorisch in Stand gesetzt. In die durch den Abbruch der westlichen Hälfte bis zur alten Doppelturmfassade freiwerdende Lücke mussten die Chorteile der neuen Kathedrale eingefädelt werden (Figur 1). Der bauführende Architekt tat dies äußerst geschickt mit einem in kürzester Zeit entstandenen einheitlichen Plan. Konsequenz der beengten Situation war, dass der neue Dom nicht nur deutlich nach Westen verschoben, sondern zusätzlich in seiner Mittelachse nach Süden gerückt wurde und dadurch den unmittelbaren Kontakt zu den Kreuzgängen verlor. Ungewöhnlich war auch, dass die Neubauteile auf einer etwa 3,40 m über dem alten Domniveau liegenden, von der Umgebung abgehobenen Plattform errichtet wurden. Nach aufwendigen Fundamentierungsarbeiten wuchs die neue Kathedrale gleichzeitig mit den unteren Schichten des Hauptchores, zweier Nebenchöre, zweier Kapellen-

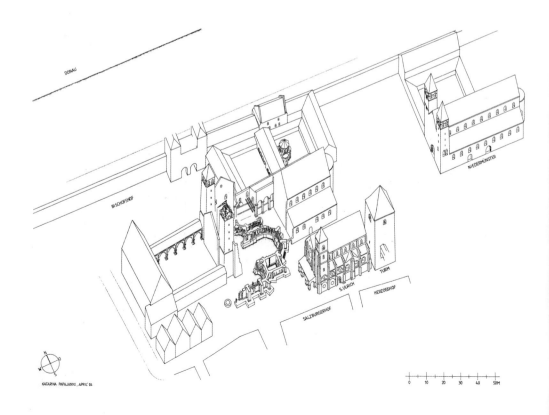

KATARINA PAPAJANNI, APRIL' 94

DONAU

BISCHOFSHOF

NIEDERMÜNSTER

S. ULRICH

TURM

HERZOGHOF

SALZBURGERHOF

0 10 20 30 40 50M

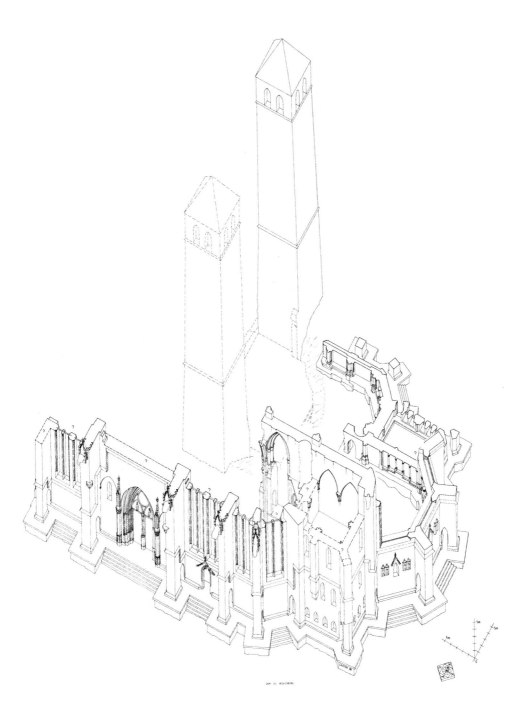

Fig. 2
Zustand des
Domneubaues
um 1285.
Konservativer
Grund- und Aufriss

anbauten an den Hauptchorflanken und der südlichen Querhausfassade aus dem Boden.

Der Dom wuchs – wohl bewusst – vor allem im Süden hoch, wo eine der Hauptverkehrsadern der Stadt vorbeiführte. Bereits um 1280 muss die erste Südkapelle, die des hl. Nikolaus, benutzbar gewesen sein. Bis gegen 1290 wurde nach einem einheitlichen Plan gebaut. Der sah nicht wie etwa in Köln (seit 1248) einen klassisch gotischen Kathedralgrundriss mit Chorumgang und Kapellenkranz vor, son-

dern einen Staffelchor mit drei polygonal gebrochenen Chorhäuptern und einem nicht vorspringenden Querhaus. Die Figur 2 zeigt, dass sich nicht nur der Grundriss von der klassischen gotischen Kathedrale unterscheidet. Man hatte sich zu einem Sonderweg entschlossen, der an die Ehrwürdigkeit und das hohe Alter der Regensburger Bischofskirche erinnern sollte. Dazu gibt es eine ganze Reihe von Indizien am Bau: Unter dem neuen Altar des Hauptchores wurde eine im ausgehenden 13. Jahrhundert völlig aus der Mode gekommene „Confessio"-Anlage, eine mit dem Altar verbundene Krypta, eingerichtet, wie sie mit hoher Sicherheit auch der romanische Dom hatte. Im weit gediehenen südlichen Nebenchor präsentierte man in den Wandarkaden Säulchen, die aus dem Vorgängerbau stammen, verwendete altertümliche, grobe Pfeilerquerschnitte und richtete bei den Wölbanfängern springende Kapitellhöhen ein, die an den Anfang der Kreuzrippengewölbe erinnern, obwohl man technisch längst einheitliche Gewölbeanfänger beherrschte. Dass man durchaus nicht rückständig war, sondern auf der Höhe der Zeit stand, zeigen insbesondere im Hauptchor die Detailformen der Wandausbildung mit filigranem Stabwerk und modernsten Ornamentformen, die abrupt neben den altertümlichen Großformen stehen. Es muss also ein bewusster Akt der Retrospektive gewesen sein, der im deutschen Sprachgebiet während des 13. Jahrhunderts immer wieder, so etwa besonders deutlich am Neubau des Bamberger Domes am Beginn des Jahrhunderts, zu beobachten ist. Die Baubefunde belegen Weiteres: Der Dom wäre niedriger geworden, hätte weder Triforium noch ein offenes Strebwerk besessen.

Gegen 1290 begann ein Umdenken und Umplanen, das die Handschrift eines neuen Architekten zeigt (Fig. 3). Beim Weiterbau im Norden experimentierte man mit den Pfeilerprofilen und fand darauf im ersten ausgeführten Vierungspfeiler im Südosten die endgültige Lösung mit einem Bündelpfeiler modernen Zuschnitts. Dieser in halber Gesamthöhe anstehende Pfeiler war zugleich Voraussetzung für die Vollendung des südlichen Nebenchores mit einem neu profilierten Gewölbe, einem provisorischen Dach und – wahrscheinlich – provisorisch geschlossenen Öffnungen zur Baustelle. Der Südchor konnte damit bereits genutzt werden und bekam eine eigene, farbige Raumfassung mit kräftig rot bemalten Gurtbögen und Diagonalrippen sowie weißen Fugen und schwarzen Begleitstrichen. Am Hauptchor wurde an der südöstlichen Polygonseite ein Probefenster errichtet, das mit dem ersten Plan vollends bricht. Die bereits begonnenen kräftigen Fensterprofile wurden zurückgearbeitet und eine extrem filigrane, zweischalige Maßwerkkonstruktion eingesetzt, bei der selbst die Bogenzwickel aufgelöst sind. Damit war der Weg frei für eine vom ursprünglichen Plan stark abweichende Lösung in Richtung einer klassisch französischen Kathedralarchitektur.

Der Architekt hatte diesen Übergang sehr klug auf den bereits bestehenden Torso (Fig. 2) gesetzt, ohne diesen in größerem Umfang verändern zu müssen. Um 1310 wird die neue Planung augenscheinlich (Fig. 4). Der Chor ist bereits weit gediehen, eingeführt ist das Triforium, vorbereitet sind die Strebebögen. Der Chorschluss ist vollendet und bildet bis zu einer Höhe von 32 Meter einen überwältigend filigranen Glaskörper einschließlich eines durchfensterten Triforiumlaufganges. Fertig gestellt sind der Kapellen- und Sakristeianbau im Norden und der gesamte nördliche Nebenchor. Der Aufriss der Hochschiffinnenwände ist festgelegt und im ersten Joch des südlichen Langhauses bis zum Triforium ausgeführt. Dieser Bauplan wird die nächsten 200 Jahre verbindlich bleiben. Auf die im unteren Bereich blockartig geschlossene Wand der südlichen Querhausfassade

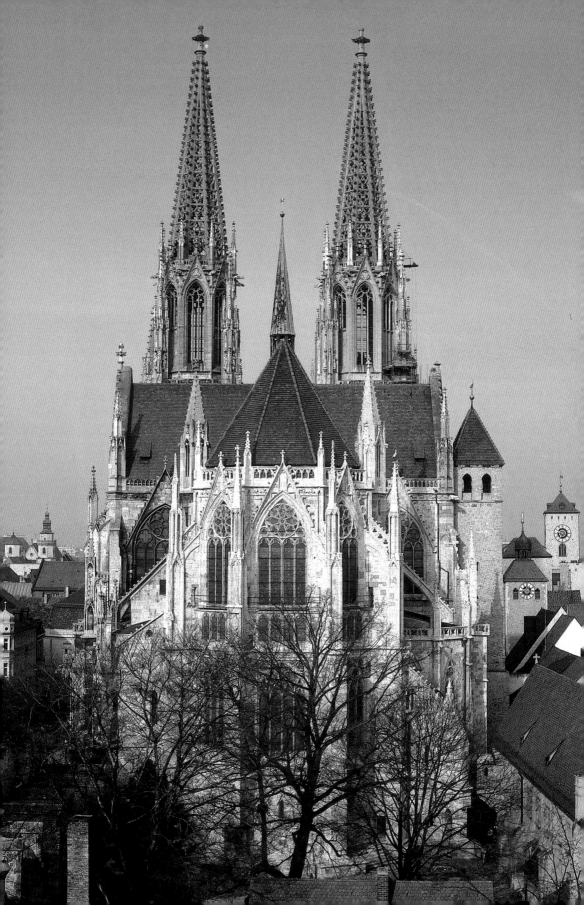

Fig. 3
Bauzustand um 1290.
Südchor vollendet,
Umplanung Richtung
klassisch gotischer
Kathedrale
mit Probefenster
am Hauptchor

wird in dieser Zeit ein riesiges, in ganzer Breite verglastes Großfenster auf einem durchfenstertem Triforium vorbereitet. Im Norden steht nach wie vor der nördliche Westturm des alten Doms aus dem 11. Jahrhundert, der bis heute erhaltene sog. Eselsturm. Er diente als Glockenträger des Doms bis zur Umsetzung der Glocken in den Südturm um 1436. An seinen Flanken fallen noch heute starke Mauerreste auf, die zum Domneubau gehören, aber unvollendet blieben. Sie zeigen eine sehr ungewöhnliche Planung an. Man hatte vor, den alten Turm zu ummanteln und einen asymmetrisch im Domgrundriss stehenden großen Turm an der nördlichen Querhausfassade zu errichten. Grund für diese im Mittelalter einzigartige Lösung war wohl die städtebauliche Wirkung eines solchen Bauwerks über die Donau und die steinerne Brücke hinweg ins Regental. Die Figur 4 lässt aus der Vogelschau auch erkennen, dass westlich der Baustelle etliche ältere

Bauwerke standen. Die Reste des Atriums bilden durch die abgeschottete Hofsituation und die gegen Witterung geschützten Seitengänge einen idealen Arbeitsplatz für die Dombauhütte. Abgeschlossen wird der Komplex im Westen durch den Querriegel der Stiftskirche St. Johann, an die sich im Süden die kleine Nikolauskapelle anlehnt. Noch weiter im Süden standen vier vermietete Wohnhäuser. Insbesondere die Kirchenbauten sollten dem weiteren Baufortschritt nach Westen im Wege stehen und ihn deutlich behindern.

Die Aktivitäten der Baustelle konzentrierten sich bis 1320 auf die Fertigstellung des bislang Begonnenen (Fig 5). Der Hauptchor und das gesamte Querhaus stehen in voller Höhe, und sind unter Dach. Im Westen schließt ein Joch des Langhauses über die volle Breite des Domes an, in der Höhe allerdings nur bis einschließlich des Triforiums ohne Obergaden. In diesem Zustand wurde die neue

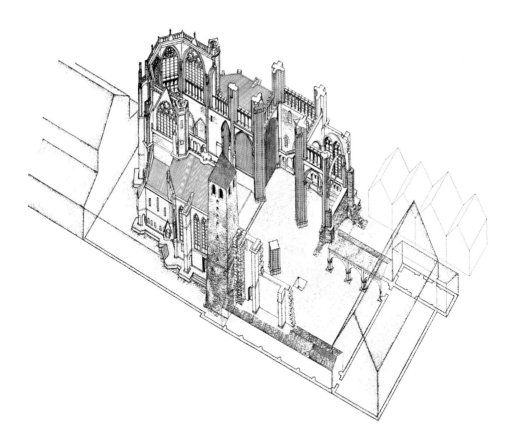

Fig. 4
Bauzustand um 1310

Kathedrale bereits liturgisch in Betrieb genommen, das Domkapitel zog um, der alte, bis dahin provisorisch genutzte Dom wurde abgerissen. Hauptzugang war das große Portal im Südquerhaus, das für lange Zeit diese Funktion einnahm. Der Innenraum setzte durch seine Farbwahl innerhalb der sonst farbig gestalteten Kathedralkirchen der Zeit neue Maßstäbe. Die Materialfarbigkeit des weißen Kalksteins wurde zur Farbe aller Oberflächen. Der Stein blieb unbemalt, nur einzelne eingesprengte Grünsandsteinteile wurden weiß überfasst. Auch die Gewölbekappen tünchte man mit Kalk, so dass eine völlig einheitliche weiße Raumschale entstand. Die einzige Ausnahme bildeten die farbigen Gewölbeschlusssteine mit einer angrenzenden, manschettenähnlichen Bemalung der Rippenansätze. Auch der bereits farbig gefasste Südchor wurde nachträglich dem weißen Gesamtkonzept angepasst. Umso deutlicher hoben sich vor diesem

Grund die farbigen Glasfenster und die farbige Ausstattung mit Altären und Skulpturen ab.

Warum aber wählte man diese in der Figur 5 gezeigte eigenartige Zwischenstufe und diese für gotische Kathedralen seltsam flachen Dächer? Die Figur 6 erklärt die statischen und konstruktiven Zusammenhänge. Gewölbt sind bereits die Kapellenanbauten, die Nebenchöre, die beiden südlichen und nördlichen Seitenschiffjoche, die drei Joche des Hauptchores und die beiden Querhausarme. Über der Vierung allerdings klafft eine große Lücke, die bis ins Jahr 1697 offen bleiben wird. Sie ist Zeichen einer deutlichen Umplanung. Ab etwa 1310 hat man das Vorhaben eines großen Turmbaues an der Nordquerhausfassade aufgegeben und durch eine noch ehrgeizigere Planung ersetzt. Über der Vierung soll sich nunmehr ein mächtiger, achteckiger Vierungsturm erheben, dessen Unterbau in der Figur 6 deutlich zu sehen ist. Dieser Turm, der für Kathe-

Seite 13:
Fassade des südlichen
Querhauses und Chor

Fig. 5 Bauzustand
um 1320.

dralen der Zeit um 1300 ungewöhnlich ist, soll wohl zwei Aufgaben erfüllen: erstens die dem aufgegebenen Turm zugedachte Rolle der Fernwirkung übernehmen, zweitens den Innenraum beleben und zusätzlich belichten. Wahrscheinlich war man sich bereits bewusst, dass der Dom wegen des beengten Bauplatzes im Westen für eine Kathedrale ungewöhnlich kurz ausfallen musste. Der Turm hätte innen die Obergadengliederung des Langhauses mit Triforium und großen Fenstern aufgenommen. Die weit herabreichenden Fenster sind der Grund für die flache Dachneigung von etwa 40° des Chores und für das noch flachere provisorische Dach des Querhauses, dem zudem noch die Giebel fehlen. Um 1320 wusste man sehr wohl, dass der Vierungsturm eine statische Kraftableitung nach Westen benötigte, die erst nach Vollendung des Westbaues mit den Türmen vollstän-

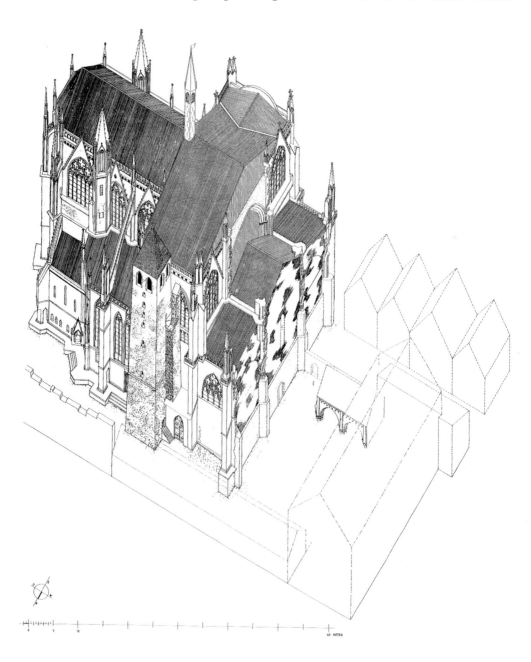

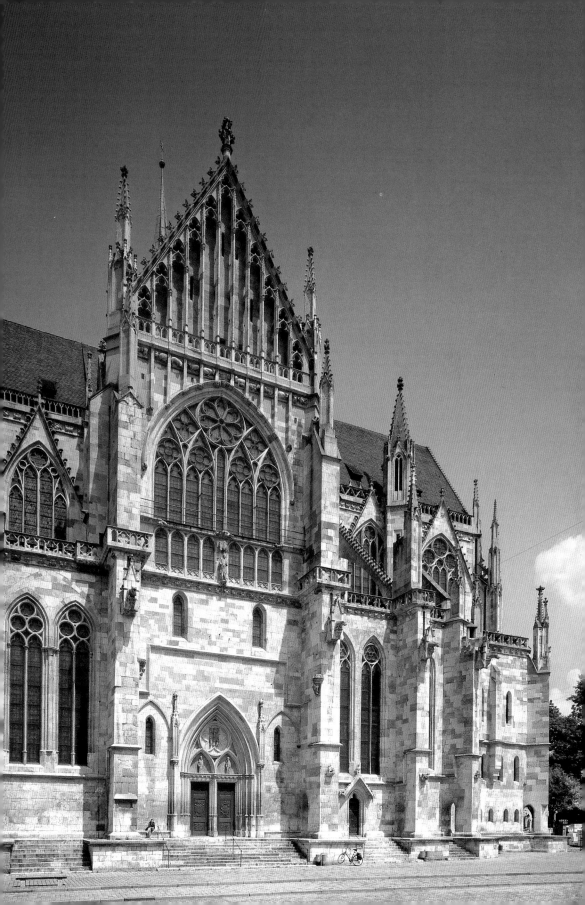

Fig. 6
Bauzustand um 1320
ohne Dächer. Sichtbar:
vollendete Gewölbe,
oktogonaler Unterbau
des geplanten Vierungs-
turmes, Abstrebungen
nach Westen: Blau Bau-
teile die weiterverwen-
det werden, rot behelfs-
mäßige Zuganker,
Strebepfeiler und
Abschlusswände.
Daneben: Rekonstruk-
tionsversuch des
geplanten Vierungs-
turmes

dig erreicht wäre. Also belieβ man es bei einer provisorischen Lösung. Doch bereits die Vierungsbögen und die Querhausgewölbe übten einen Schub nach Westen aus, der bedacht sein musste. Zur Aussteifung dienten die beiden Seitenschiffjoche ein- schlieβlich der Triforien, welche die Funktion von Strebepfeilern über- nahmen. Zudem waren die Arkaden dieser beiden Joche durch hölzerne

Zuganker und durch in archäologi- schen Grabungen nachgewiesene pro- visorische Pfeilerverstärkungen nach Westen abgesichert. Den Raumab- schluss des nunmehr zu über 50 % seiner geplanten Grundfläche nutzba- ren Domes nach Westen bildete eine ebenfalls provisorische Wand. Im un- teren Teil bestand diese aus vermauer- ten Bruchsteinen, im oberen aus einer dünnen Backsteinwand. Noch heute

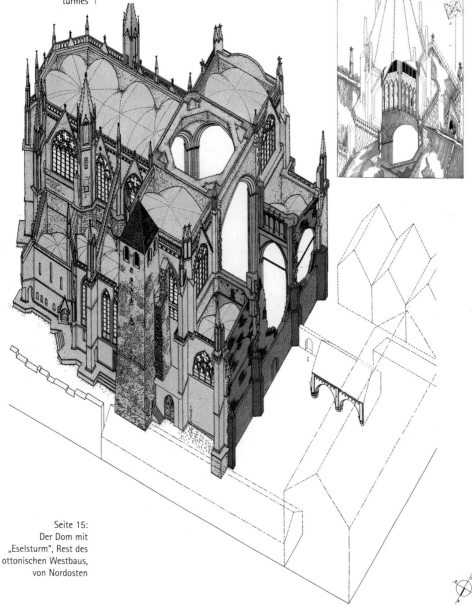

Seite 15:
Der Dom mit
„Eselsturm", Rest des
ottonischen Westbaus,
von Nordosten

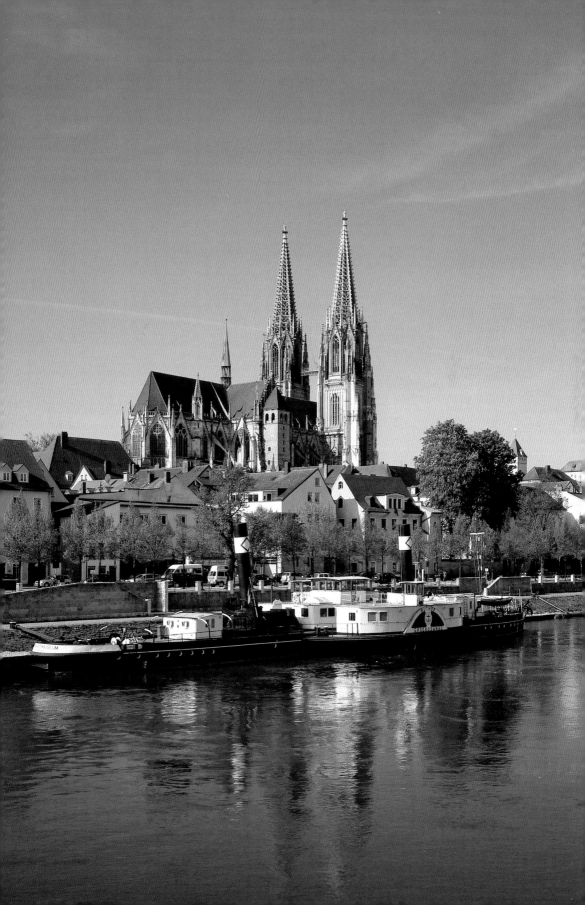

Seite 17:
Blick von der
Vierung in die
Gewölbe
des Doms

können die Reste dieser Trennwand in der 1984/85 eingebauten unterirdischen Grablege der Bischöfe besichtigt werden.

Fünf bis zehn Jahre später hatte man ein weiteres Langhausjoch, ebenfalls nur bis in Triforiumshöhe, angefügt, das wiederum die Nutzfläche der neuen Kathedrale vergrößerte (Fig. 7). Danach errichtete man bis 1335 im Mittelschiff die zwei Joche des Ober-

gadens in einem Zug, wölbte diese ein und versah sie mit einem ähnlich flachen Dach wie über dem Chor. Die provisorische Westmauer stand nunmehr in einer Höhe von etwa 34 Meter an (Fig. 8). Sie sollte über hundert Jahre den Domabschluss bilden. Die Technik dieser Mauer und das Vorgehen im Bauablauf sind den Lösungen bei der etwa zeitgleichen Baustelle am Kölner Dom sehr verwandt

Fig. 7
Bauzustand um
1325/30

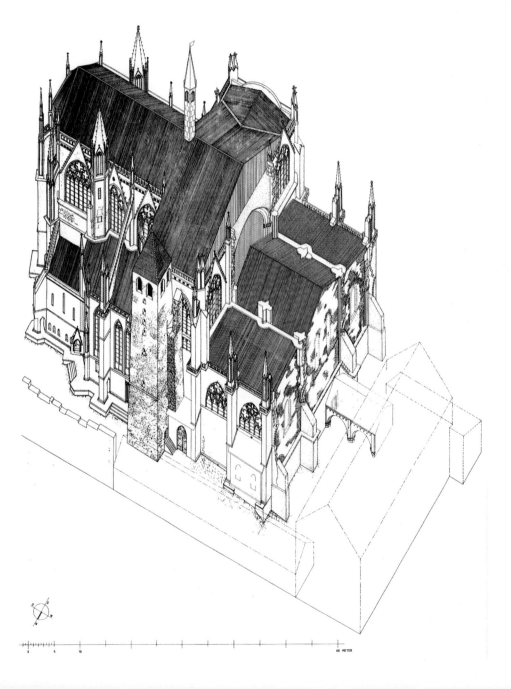

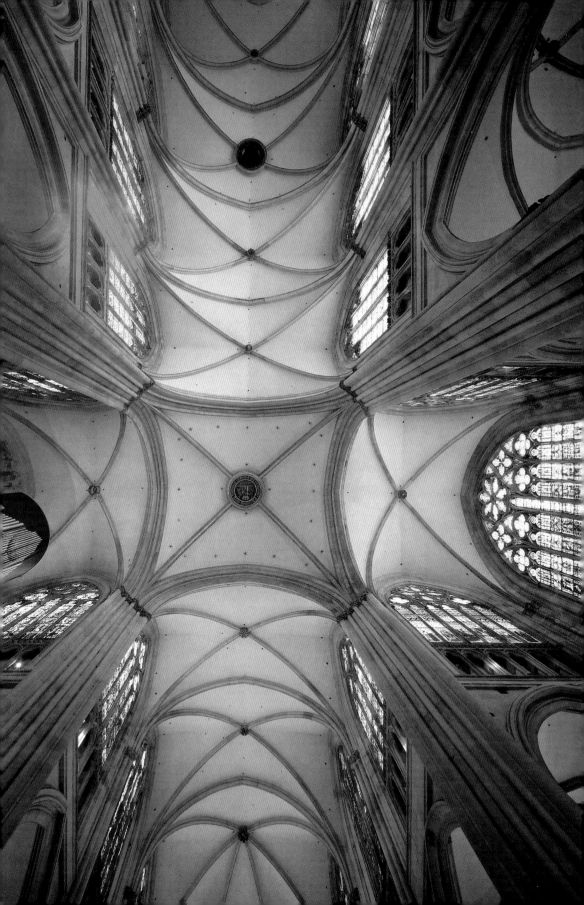

und belegen den Kenntnis- und Austauschhorizont der damaligen Baumeister.

Ab etwa 1335 stand das weitere Vorrücken der Baustelle nach Westen an. Doch hier gab es ernsthafte Schwierigkeiten und Verzögerungen. Die Stiftsherren von St. Johann versuchten so viel Kapital wie möglich aus ihrem Besitz zu schlagen und verhinderten zunächst das gewohnte jochweise Vorrücken des Neubaus. Bauherren und Architekt dürften schier verzweifelt gewesen sein. Immerhin konnte man die Fundamente der gesamten südlichen Außenseite des Domes, zwei Joche und ein Turmjoch, haarscharf an der kleinen Kapelle St. Nikolaus vorbei bis zur endgültigen Westfassade ausheben, deren Lage

Fig. 8
Bauzustand um 1335

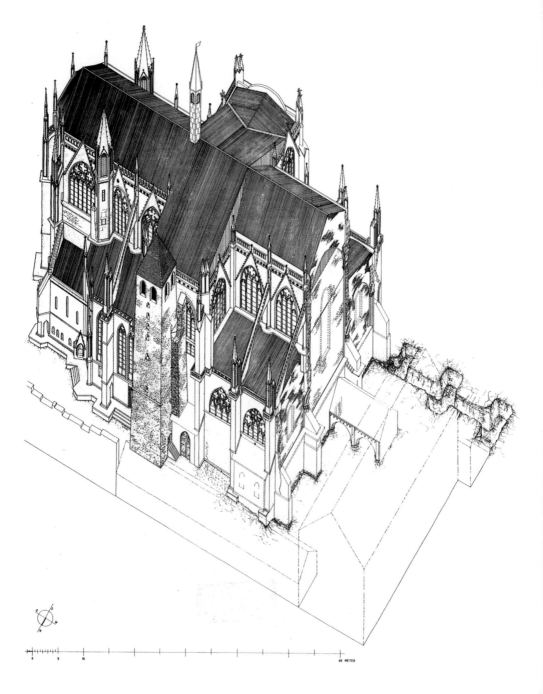

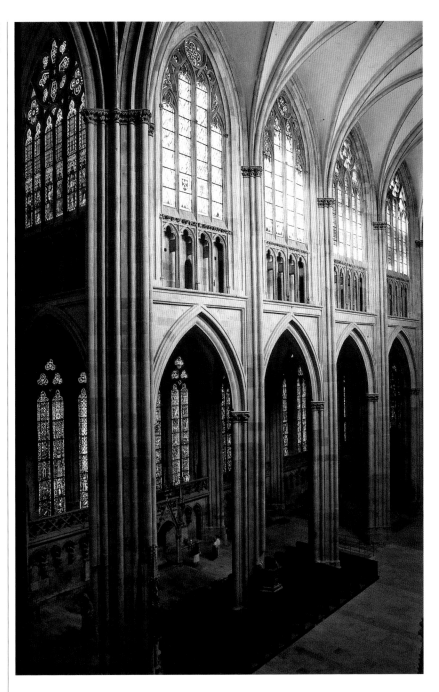

von der eingeengten Immunitäts-
grenze abhängig war. Die Enge der
Situation zeigt deutlich die Figur 9.
Bis um 1340 konnte die gesamte
Länge der südlichen Außenmauer bis
zur Seitenschifftraufe hochgezogen
werden. Damit hatte die Baustelle
erstmals den Bereich der Westfassade
erreicht. Der Dom war damit auf
nur fünf Langhausjoche einschließlich
des in den Innenraum integrierten
Turmjoches bemessen. Das Turmjoch

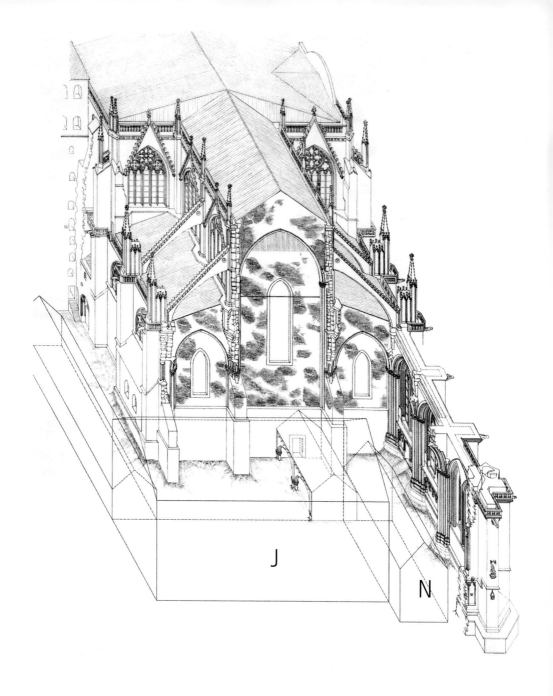

J

N

Fig. 9
Bauzustand um 1340.
Vorne links
St. Johann (J),
rechts daneben
Nikolauskapelle (N)

orientiert sich innen und außen bewusst an den Normaljochen des Langhauses, seine Wände und Pfeiler sind allerdings deutlich verstärkt und die Außenwand ist zweischalig aufgebaut.

1340 gelang es nach zähen Verhandlungen, die Nikolauskapelle abzulösen und abzubrechen. Nun war Bau-

platz für die gesamte Breite des südlichen Seitenschiffs und des Südturmes vorhanden (Fig. 10). In nur knapp 30 Jahren gelang es, zwei Joche des Seitenschiffs und die Turmhalle einschließlich der Gewölbe, zwei komplette Obergadenwände einschließlich der steinernen Maßwerke und das erste Obergeschoss des Südturmes

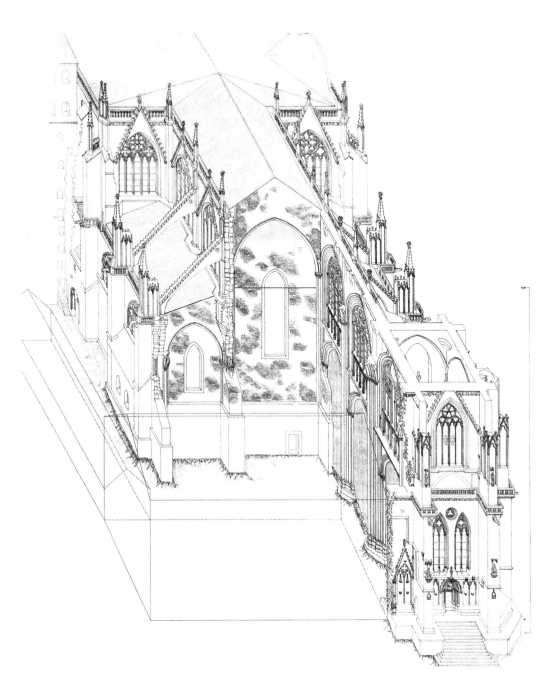

Fig. 10
Bauzustand 1370

Abb. Seite 22

fertig zustellen. Nach Süden erweckte der Dom damit einen fast fertigen Eindruck, obwohl ein hoher Prozentsatz des Bauvolumens noch ausstand. Die Turmfassaden orientierten sich an allen Seiten, also auch im Innenraum, an dem vom Langhaus her bekannten Aufriss, verwendeten allerdings Blendmaßwerke anstatt offener Fenster, um die Massen der folgenden Turmaufbauten tragen zu können. Im Westen war unter den doppelten Lanzettfenstern ein für eine Hauptfassade sehr niedriges und wenig ausgeschmücktes Portal eingelassen, das nunmehr erstmals von Westen einen Zugang zum Dom ermöglichte. Die hohen Arkaden zu dem unvollendeten

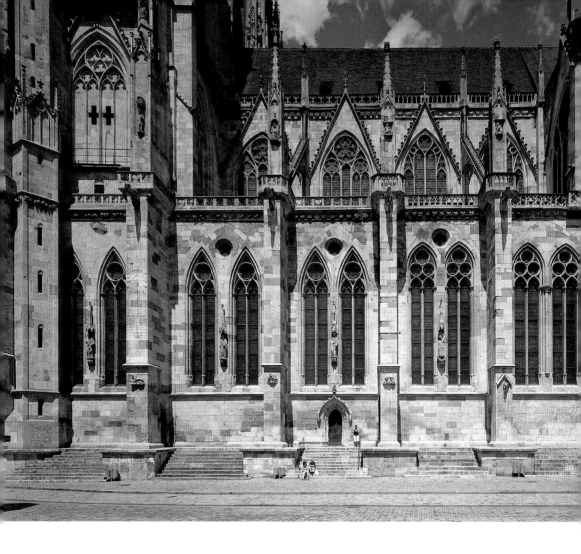

Mittelschiffsbereich, in dem nach wie
vor die Dombauhütte arbeitete, waren
durch provisorische Konstruktionen
verschlossen. Im Nordwesten verhin-
derte weiterhin die Stiftskirche St. Jo-
hann ein Weiterbauen. Das Feilschen
um den Bauplatz dauerte immer noch
an, sodass dem Architekten nichts an-
deres übrig blieb, als sich auf das Wei-
terbauen des Südturmes zu konzen-
trieren. Er konnte in den 1370er
Jahren das dritte Geschoss aufsetzen
und mit einem provisorischen Dach
absichern (Fig. 11). Mit dem dritten
Geschoss kam eine neue Planung zur
Ausführung, die die großen Wandflä-
chen mit einem Stabwerk vollständig
überzog und damit filigraner gestal-
tete als bisher.

Am 29. Juni 1380 erklärten sich die
Stiftsherren von St. Johann endlich
bereit, dem Abbruch ihrer Kirche zu-
zustimmen, sobald ein Ersatzbau zur
Verfügung stehe. Schon ein Jahr spä-
ter konnte in unmittelbarer Nähe
nordwestlich des Doms der heute noch
existierende Neubau von St. Johann
geweiht werden. Damit war der Weg
frei für den Weiterbau der Westfas-
sade. In diese Zeit dürfte ein für die
Regensburger Westfassade besonders
wichtiger Schatz zu datieren sein: der
auf Pergament gezeichnete sog. Zwei-
turmriss des Domschatzmuseums Re-
gensburg. Auf einer Fläche von 2,78 x
1,27 m zeigt er nicht die gesamte Fas-
sade, sondern nur den Mittelteil und
den Nordturm ohne den abschließen-

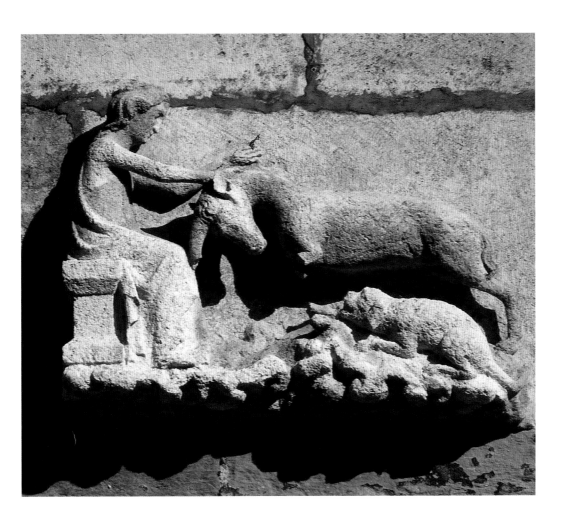

den Helmaufsatz (Abbildung auf dem Vorsatzblatt). Der Riss setzt den Südturm offensichtlich als bestehend voraus und befasst sich nur mit dem weiteren Ausbau. Er gibt die am ausgeführten Bau vorhandenen Höhen- und Breitenverhältnisse sehr exakt wieder und stimmt in den untersten Lagen eng mit der ausgeführten Lösung überein. Im Mittelteil der Fassade sitzt eine mehrschichtige, 24-teilige Fensterrose höchsten Aufwands. Über ihr steigt zwischen den Türmen ein Dreiecksgiebel hoch, der von einem polygonalen Türmchen bekrönt wird, das das spätere Eicheltürmchen vorwegnimmt. Der Riss gibt mit hoher Wahrscheinlichkeit eine großartige, zugleich aber realistische

Planung wieder, die erst im Verlauf der langen Bauzeit variiert und reduziert wurde.

Nach der Freigabe des Bauplatzes arbeitete man mit Hochdruck an allen noch fehlenden Bauteilen. Die Westfassade wuchs bis 1410/15 mit dem Hauptportal und dem nördlichen Seitenschiffsportal ebenso etwa sechs Meter empor wie die nördliche Seitenschiffwand mit den jeweiligen Strebepfeilern und die beiden noch fehlenden Freipfeiler im Dominneren (Fig. 12). Dies mag für 30 Jahre Bauzeit auf den ersten Blick wenig erscheinen, doch waren hier äußerst aufwendige Fundamentierungsarbeiten zu leisten. So reicht das Fundament des Nordturmfreipfeilers 11,50

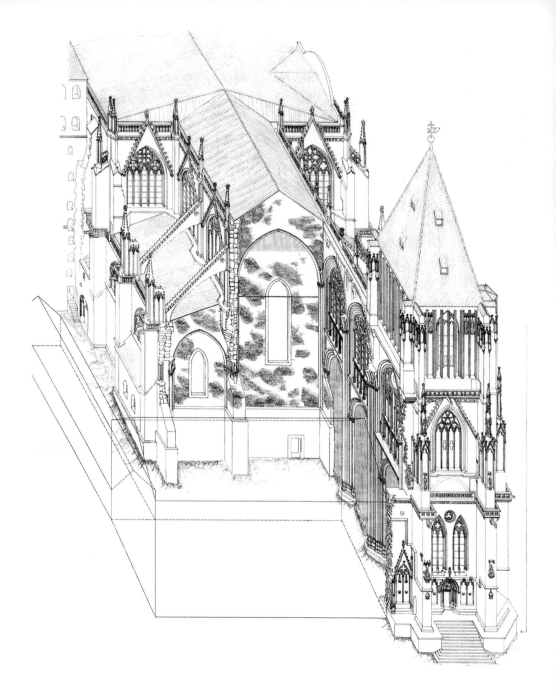

Fig. 11
Bauzustand um 1380

Meter in die Tiefe, da der tragfähige Boden zur Donau hin abfällt. Außerdem erreicht hier die skulpturale Ausschmückung ihren absoluten Höhepunkt; allein am Hauptportal lassen sich mehr als 170 Figuren und Figürchen zählen.

Ein besonderes Kapitel würden die ständigen Umplanungen des Haupt-portales der Westfassade verdienen. Zunächst war ähnlich der Lösung am Südturm wohl ein eintüriges niedrigeres Portal vorgesehen, dann entsprechend dem Zweiturmplan ein deutlich größeres zweitoriges bis man eine ebenso großartige, wie ungewöhnliche Bereicherung vorsah: Vor das Portal sollte eine dreieckige Vorhalle mit zwei

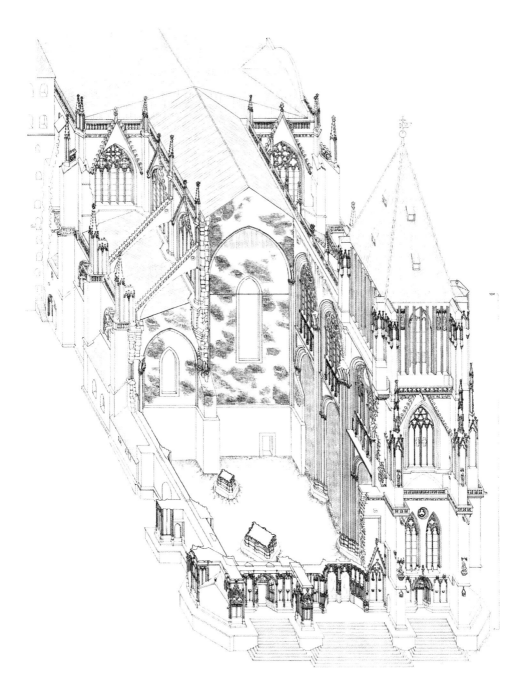

Fig. 12
Bauzustand um
1410/15

Geschossen gestellt werden (Fig. 13). Als Vorbild dürfte die um 1330 entstandene Triangelvorhalle am Erfurter Dom gedient haben. Im Dominneren begann man den Bau einer aufwendigen Treppenanlage vom unteren Laufgang aus, die den kapellenartigen Raum im Obergeschoss zugänglich gemacht hätte. Funktional ist diese Architektur nur mit dem zur Schaustellen von Reliquien zum Domvorplatz hin zu verstehen. Die Planung wurde jedoch aufgegeben, ausgeführt ist nur das untere Geschoss der Vorhalle mit seinem reichen Figurenschmuck.

1415 wird mit dem Dombaumeister *Wenzel Roriczer* erstmals ein Mitglied

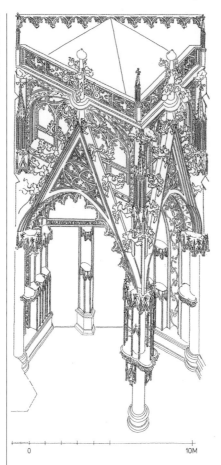

Fig. 13
Rekonstruktion der
ursprünglich geplanten
doppelgeschossigen
Triangel-Vorhalle nach
dem „Einturmriss" aus
der Zeit um 1400

0 10M

dieser berühmten Baumeisterfamilie archivalisch fassbar. Seitdem sind die Namen aller Dombaumeister bis zum Ende der Bauarbeiten im Mittelalter lückenlos bekannt. Nach dem frühen Tod von Wenzel 1419 heiratete der wohl aus Köln stammende *Andreas Engel* die Witwe Roriczers und übernahm das Amt des Dombaumeisters bis zu seinem Tod 1456. Unter ihm wurde bis um 1430 das Erdgeschoss des Nordturms fertig gestellt und das nördliche Seitenschiff in voller Länge gewölbt und unter Dach gebracht (Fig. 14). Ursprünglich hatte er im Mittelbereich der Westfassade über dem Hauptportal eine große Fenstergruppe geplant, bestehend aus zwei je zweibahnigen, bis zum Laufgang herunterreichenden Maßwerk-

fenstern, die in der Mitte von einem Rundfenster bekrönt wurden, ähnlich den Fenstern im Erdgeschoss über dem südlichen Westportal und im südlichen Seitenschiff. Noch während des Baus entschloss sich Andreas Engel jedoch zu einer Planänderung und verdeckte die unteren Bahnen der beiden Maßwerkfenster wieder durch einen altanartigen Laufgangkasten, der die Erreichbarkeit dieses Bereichs innen wie außen ermöglichte und überdies ein reich dekoriertes, mit Maßwerk verblendetes Zierband zufügte. Bis etwa 1435 wurde – wohl auf ausdrücklichen Wunsch des Domkapitels – über diesem Laufgangkasten noch das domkapitelsche Wappen (St. Petrus im Schifflein) aufgesetzt.

Um die noch unfertigen Bauabschnitte so schnell wie möglich dem genutzten Kirchenraum zugänglich zu machen, griff Andreas Engel zu einer ungewöhnlichen Lösung. Der Nordturm wurde nur im Bereich seiner Südwand weitergebaut und bis zur Traufhöhe der im gleichen Zuge errichteten nördlichen Obergadenwände gebracht. Dadurch konnte 1443 ein neuer Dachstuhl über das gesamte Langhaus gespannt werden, ohne dass die komplizierte Westfassade bis zur Traufe anstehen musste (Fig. 15). Das Ziel ist klar, man wollte den gesamten Kirchenraum der liturgischen Nutzung zugänglich machen und im Schutz des Daches sämtliche provisorischen Abmauerungen beseitigen. Nordturm und Westfassade konnten nachgezogen werden. Das neue Dachwerk zeigt aber zugleich eine bedeutende Planänderung an. Das neue Dach ist 60° steil und ersetzt auch das flache Dach über den ersten beiden Langhausjochen. Ihm folgte 1449 die Neueinrichtung des Daches über dem Chor in gleicher Form durch die gleichen Zimmerer. Damit waren die bisherigen Vierungsturmplanungen obsolet. Dennoch hielt man an dem Vorhaben eines Vierungsturmes fest, wie das Verbleiben des Notdaches über dem

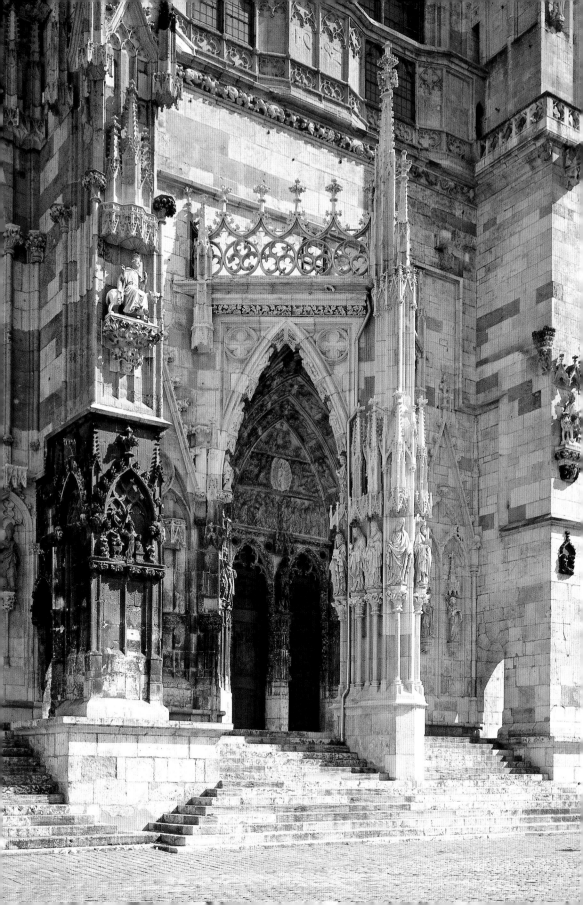

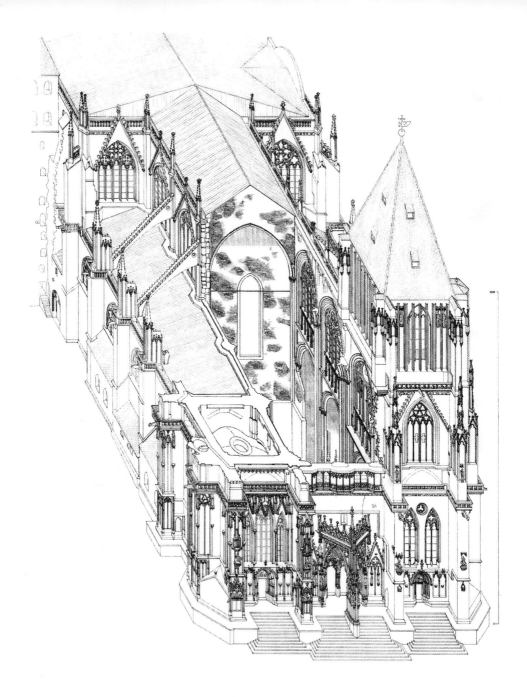

Fig. 14
Bauzustand um 1430

Querhaus belegt. Der neue Turm hätte höher und schlanker ausfallen müssen, wie etwa der in Passau.

Im Jahre 1459 wurde – nach einer erhaltenen Dombaurechnung aus diesem Jahr – der Glockenstuhl im zweiten Geschoss des Nordturms aufgebaut. Mittlerweile war nach dem Tod des Andreas Engel im Jahre 1456

sein Stiefsohn *Konrad Roriczer* (1456–1477) Dombaumeister geworden. Sein Anteil am Dombau dürfte – neben Arbeiten für die Innenausstattung – die Vollendung des mittleren Obergeschosses der Westfassade gewesen sein (Fig. 16). Hier vollendete er die bereits begonnene große Fenstergruppe mit ihren reichen Schmuckfor-

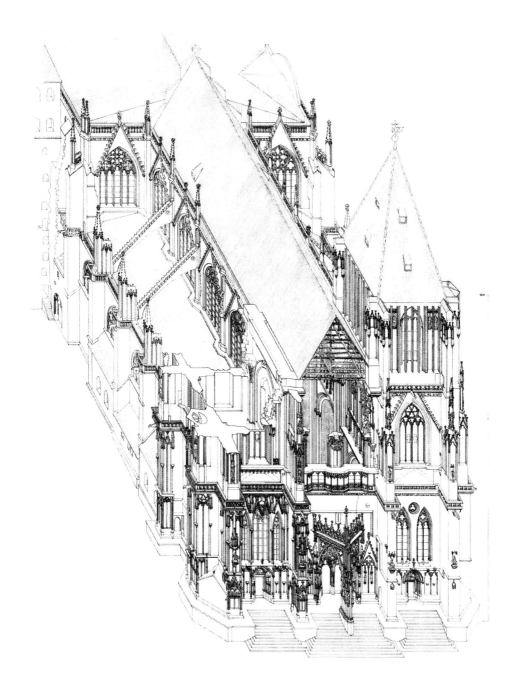

Fig. 15
Bauzustand um 1443

men. Die schon fertig gestellte Wand-
fläche wurde noch bereichert durch
die monumentale Kreuzigungsgruppe
(Christus am Kreuz vor dem zentralen
Rundfenster, seitlich Maria, Johannes
Ev. und zwei trauernde Engel), die
nachträglich, aber sehr geschickt in
die Komposition integriert wurde. Es
ist nicht ganz klar, was die auffällig

große Jahreszahl 1482, die auf dem
Laufgangkasten über dem Hauptportal
eingemeißelt wurde, ausdrücken will:
Wahrscheinlich feierte man damals
die Einweihung des gesamten Domes
und signierte dieses wichtige Datum
mit der großen Jahresinschrift.
Konrad Roriczers Sohn und Nachfol-
ger *Matthäus* (1477–1495) errichtete

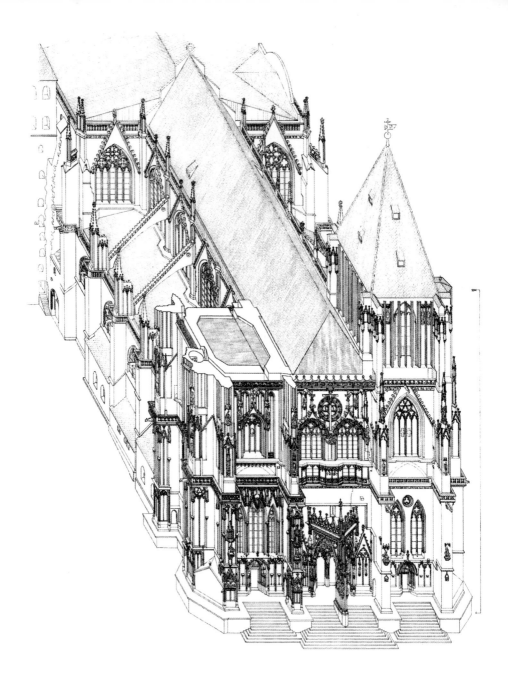

Fig. 16
Bauzustand 1482

über dem Mittelteil der Westfassade den steinernen Dreiecksgiebel mit dem bekrönenden Eicheltürmchen (nach den Jahreszahlen 1486 und 1487 fertig gestellt); dann wandte er sich dem zweiten Obergeschoss des Nordturms zu, wie die Jahreszahl 1493 im unteren Viertel dieses Stockwerks kundtut. Als letzter Dombaumeister aus der Familie der Roriczer

vollendete sein jüngerer Bruder *Wolfgang* (1495–1514) dieses Turmgeschoss, das ein flaches Notdach mit schlanker Spitze erhielt. Da er aber dann – ab etwa 1502 – mit dem aufwendigen Umbau des Domkapitelhauses beauftragt wurde, scheinen die Arbeiten am Dom eingestellt worden zu sein. 1514 wurde Wolfgang Roriczer als angeblicher Rädelsführer

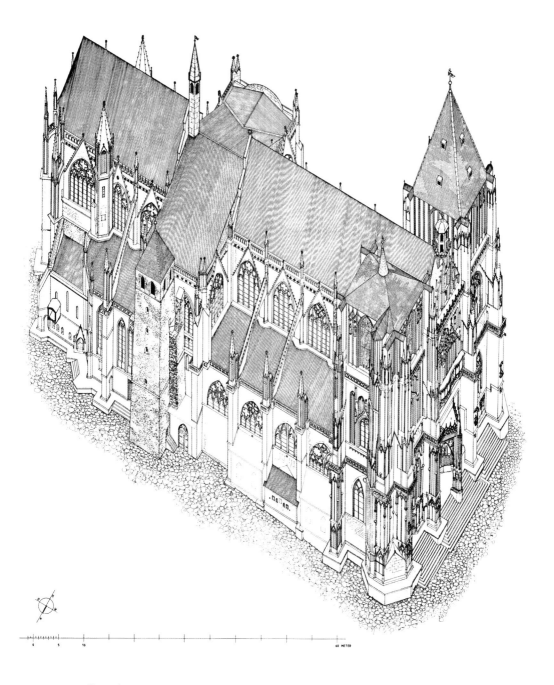

Fig. 17
Bauzustand kurz
nach 1500,
nach Einstellen
der Arbeiten

bei den damaligen Unruhen Regensburger Bürger zum Tod verurteilt und hingerichtet. Unter den letzten Dombaumeistern *Erhard Heydenreich* (1514–1524) und dessen Bruder *Ulrich Heydenreich* (1524–1538) wurde der Domkreuzgang ausgestaltet und mit – teilweise besonders prächtigen – Fensterumrahmungen geschmückt. Am Dom wurde nicht mehr weitergebaut, zumal das Domkapitel in den Wirren der Reformation mit ganz anderen Problemen konfrontiert war. So war der Dom zwar in weiten Teilen, aber eben nicht allen vollendet (Fig. 17). Es fehlten der Vierungsturm, die beiden Querhausgiebel, die letzten drei Gewölbe des Langhauses und die oberen Geschosse der Westtürme.

Die Barockisierung des Domes

Erst in der Barockzeit widmeten sich Bischöfe und Domkapitel wieder der Ausgestaltung des Domes. Bischof Albert IV. von Törring (1613–1649) stiftete zwei Marmoraltäre, große Tafelbilder für den Schmuck der Domwände und die beiden heute noch den Hochaltar flankierenden monumentalen Bronzeleuchter. Außerdem ließ er die drei noch unvollendeten Joche des Mittelschiffs einwölben, beschaffte eine neue Orgel und ein schmiedeeisernes Chorgitter, das den abgebrochenen alten Lettner ersetzte. Die mittelalterliche, ganz in Weiß gehaltene Farbfassung des Innenraums wurde durch eine ockergelbe Bemalung ersetzt, akzentuiert durch vergoldete Kapitelle und anderen Golddekor. Später (um 1700) wurde die Raumfassung sogar zu einem Olivgrau abgedunkelt; Reste dieser vielfach abgepuderten Farbschicht bestimmen in Verbindung mit der älteren Ockerfassung, die besser erhalten ist und deshalb dominiert, die heutige Farbigkeit des Innenraums. 1697 erhielt der Dom an Stelle des im Mittelalter geplanten Vierungsturmes eine flache Pendentifkuppel, die von den Gebrüdern *Carlone* bunt bemalt und mit üppigen Stuckaturen versehen wurde. Im Verlauf des 17. und 18. Jahrhunderts verwandelten immer mehr Ausstattungsstücke den Innenraum des Domes. Es entstanden Musiktribünen und Oratorien, neue Gestühle in Langhaus und Chor, aufwendige Grabdenkmäler. Vor allem wurden Altäre in den Dom gestiftet; gegen Ende des 18. Jahrhunderts lassen sich 17 Altäre nachweisen.

Durch alle Jahrhunderte hindurch wurde der Dom stets sorgsam gepflegt und instandgehalten. Im späten 17. Jahrhundert wurden die mittelalterlichen Glasmalereien im Obergaden des Mittelschiffs entfernt und durch farblose Gläser ersetzt, um den Innenraum heller werden zu lassen. Dagegen wurden vor allem im 18. Jahrhundert die übrigen mittelalterlichen Glasmalereien sorgfältig gepflegt. Zahllose Belege in den Sakristeirechnungen des Domkapitel-Archivs zeugen von einer konsequenten Sorge für die Glasfenster. Den ständigen Reparaturen ist zu einem wesentlichen Teil der heutige, erstaunlich gute Erhaltungszustand der Scheiben zu verdanken. Offensichtlich hatte das Domkapitel, stolz auf seine glanzvolle Tradition, schon früh ein historisches Bewusstsein für den Wert der Glasfenster entwickelt. Der bis 1784/85 vollendete kostbare silberne Hochaltar wurde so gestaltet, dass er den Blick auf die Glasfenster nicht verstellte. Im Jahre 1788 kaufte das Domkapitel sogar mehrere Scheiben mit mittelalterlichen Glasmalereien, um bestehende Lücken füllen zu können: Vier Felder erwarb man bei dem Regensburger Konsistorialrat und bischöflichen Notar Andreas Mayer (1732–1802), der eine große Kunst- und Büchersammlung besaß; die Scheiben wurden im Hauptchor eingesetzt. Weitere angekaufte farbige Glasfenster übergab im selben Jahr der bischöfliche Rentmeister zu Reparaturzwecken dem Glaser *Sebastian Pöttinger*.

Purifizierung, Ausbau und Restaurierungen seit dem 19. Jahrhundert

Im 19. Jahrhundert führten die Geringschätzung des Barock und die romantische Vorstellung von „stilreiner" Architektur zu einschneidenden Maßnahmen. Der bayerische König Ludwig I. wandte sein besonderes Interesse dem mittelalterlichen Dom zu. Zunächst stiftete er ab 1827 farbige Glasfenster, um die Lücken im Bestand der mittelalterlichen Glasmalereien zu schließen. Dann ordnete er

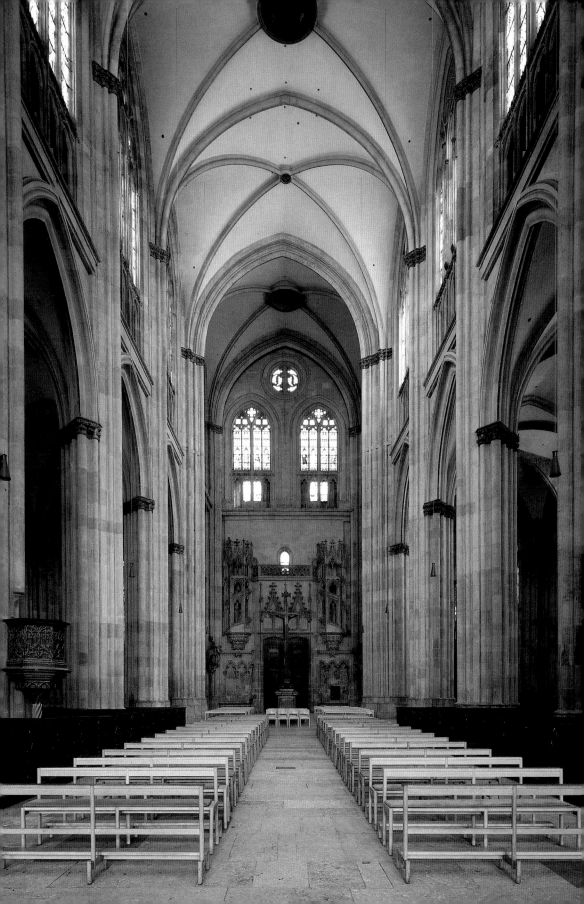

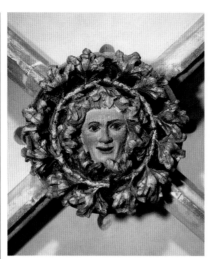
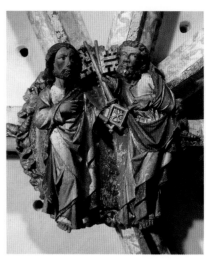

1834 eine radikale Purifizierung des Inneren an, die unter der Leitung des Münchner Architekten *Friedrich von Gärtner* bis 1839 durchgeführt wurde. Bis auf den Hochaltar entfernte man alle barocken Altäre sowie das Chorgitter, die Oratorien und Tribünen. Die Barockkuppel wurde durch ein „stilgerechtes" gotisches Rippengewölbe ersetzt. Verschwinden mussten alle barocken Grabdenkmäler und die großen an den Wänden hängenden Gemälde. Auch die Orgel wurde abgebrochen; für sie entstand ein neues Werk, das unsichtbar hinter dem Hochaltar eingebaut wurde. Gleichzeitig erhielten die den ganzen Innenraum umziehenden Laufgänge Brüstungen aus dekorativen Maßwerkformen. Auch zahlreiche Konsolfiguren für die Blendarkaden der Südwand wurden geschaffen.

Nach der „Restauration" des Innenraums wandte man sich dem Äußeren zu: Getragen von künstlerischer, religiöser und nationaler Begeisterung sollte – ähnlich wie in Köln, Ulm und Prag – der unvollendete Außenbau fertig gestellt werden. Mit großer Unterstützung durch König Ludwig I. und Bischof Ignatius von Senestréy (1858–1906) begann 1859 der Ausbau der Domtürme. Innerhalb von zehn Jahren errichtete der Dombaumeister *Franz Denzinger* Oktogongeschosse und Helme der beiden Türme; 1870/72 folgten der Ausbau der Querhausgiebel und nach Aufgabe der noch einmal verfolgten Vierungsturmplanungen ein hölzerner und mit Kupfer verkleideter Dachreiter. Damit waren von der Grundsteinlegung bis zur Fertigstellung des Domes ziemlich genau 600 Jahre vergangen.

Während die östlichen Teile und das Langhaus des Domes größtenteils aus Kalkstein bestehen, wurden die späteren Teile der Westfassade ab etwa 1410/20 und die meisten Ergänzungen des 19. Jahrhunderts aus Grünsandstein gefertigt, der schon ab den 1880er Jahren starke Verwitterungserscheinungen zeigte. Von da an waren ständig aufwendige Reparaturarbeiten nötig, die seit 1923 der Staatlichen Dombauhütte anvertraut sind. 1954–1958 musste man die beiden Turmhelme vollständig erneuern. 1974–1986 erfolgte eine Außenschutzverglasung aller wertvollen Glasmalereien des Domes. 1985–1988 wurde eine behutsame, sorgfältig vorbereitete Restaurierung des Innenraums durchgeführt, die sich auf Reinigungs- und Konservierungsarbeiten beschränkte. Das Innere zeigt deshalb nicht eine wie auch immer geartete historisierende Neufassung

„nach Befund", sondern präsentiert eine Kathedrale mit vielen Spuren ihres Alters und ihrer Geschichte, aber auch mit ihrer Würde und ihrer in Jahrhunderten geprägten Dichte der Ausstrahlung. Seit 1989 wurde systematisch der schadstoffhaltige Krustenüberzug auf den Außenflächen entfernt; gegenwärtig wird – als Abschluss dieser Maßnahme – das reiche Hauptportal restauriert. Insgesamt dominiert seitdem wieder die weiße Farbe des Kalksteins. Wie die Befunduntersuchungen ergaben, war auch im Mittelalter der Dom als weißer Baukörper im Stadtbild hervorgehoben gewesen, ergänzt an der Westfassade durch die grünlichen Flächen der späteren Bauteile und bereichert durch sparsame farbige Akzente der – auch am Außenbau – teilweise farbig bemalten Figuren und Wappenschilde.

Der Bau

Der Regensburger Dom ist nach dem in Frankreich geprägten Typus der „klassischen" gotischen Kathedralen erbaut worden. Charakteristisch sind hierfür die basilikale Anlage mit dreigeschossigem Aufriss des Mittelschiffs, das Querhaus und eine imponierende Westfassade mit zwei Türmen. Zusätzlich sollte die Vierung durch einen hoch aufragenden Turm bekrönt werden, der leider nie zur Ausführung kam. Es fallen jedoch einige Veränderungen gegenüber den französischen Vorbildern auf: Der durchgehend gewölbte Bau besitzt ein verhältnismäßig kurzes Langhaus mit nur fünf Jochen. Das Querhaus kragt nicht aus, vor allem aber fehlt der übliche Chorumgang mit Kapellenkranz. Dafür findet sich in Regensburg eine traditionsbezogene Lösung mit drei gestaffelten Chören. Solche Dreichoranlagen haben in Regensburg eine alte Tradition (St. Emmeram, Niedermünster, St. Jakob, Prüfening, Dominikanerkirche); außerdem besaß bereits der karolingische Dom diese Chorgestalt. So wurden beim Neubau absichtlich Elemente vom alten Dom zitiert und liturgische „Orte" übernommen.

Besonders hervorzuheben ist die künstlerische Leistung des Dombaumeisters, der ab etwa 1290 die Planänderung für den bereits begonnenen Dombau durchgeführt hat. Er verstand es, die anfangs geplante, niedrige und gedrungene Anlage, die in den Ostteilen durch die fertigen Fundamente und einige aufragende Mauerzüge schon weitgehend festgelegt war, zu einer gotische Kathedrale nach französischem Schema umzuwandeln. Feinfühlig führte er die älteren Formen fast unmerklich in den neuen Stil über. Er entschied sich deshalb auch für eine im ausgehenden 13. Jahrhundert höchst ungewöhnliche Formensprache: Statt des filigranhaften, zerbrechlichen Skelettsystems der französischen Gotik dieser Zeit wählte er eine ausgesprochen körperhaftkräftige Architektur, welche Durchdringung, Masse und räumlich-plastische Modellierung als wesentliche Gestaltungselemente einsetzt. So glückte ihm eine harmonische Anbindung der älteren Bauphase an die Formensprache der Hochgotik. Die beschriebene Architektur wirkt wie eine Vorwegnahme von Gestaltungsweisen, die sich nach der Mitte des 14. Jahrhunderts allgemein verbreiteten. So konnte dieser Dombaumeister auch spätere Generationen überzeugen, und seine Pläne wurden bis zur Fertigstellung des Innenraums nicht mehr geändert.

Die wichtigsten Maße: Gesamtlänge des Domes innen 85,40 m, Breite innen 34,80 m, Höhe des Mittelschiffs 31,85 m, Höhe der Türme 105 m.

Hauptchor

Abb. Seite 38

Mittelpunkt der Choranlage ist das prachtvolle **Fenstersystem** ❶ der drei Schlussseiten. Die unteren Chorfenster sind bei der kompliziert in zwei Schichten sich überlagernden Wandgliederung nach außen versetzt, wähAbb. Seite 41 ➤rend die oberste Fensterreihe weiter innen liegt. Dazwischen vermittelt die Triforienzone, die hier durchfenstert ist. Alle Fenster des Hauptchors haben ihre gotischen Glasgemälde behalten, die ungefähr zwischen 1300 und 1370 entstanden sind. Das flimmernde Leuchten der wie aus starkfarbigen Edelsteinen zusammengesetzten Bildfenster verbindet sich mit der filigranen, fast schwerelos wirkenden Architektur zu einer beeindruckenden Gesamtschau. Das untere Mittelfenster über dem Hochaltar stiftete Bischof Nikolaus von Ybbs. Es zeigt Szenen aus der Kindheitsgeschichte Jesu und verschiedene Heilige (bald nach 1313). Die anderen Fenster wurden von Domherren und Regensburger Bürgern geschenkt, die sich so im Dom verewigen wollten. Im großen Fenster unten links finden sich Szenen aus dem Leben der Heiligen Petrus und Paulus sowie die Martyrien der übrigen Apostel (um 1315/20). Im Fenster unten rechts erscheint die „Heilige Sippe", d.h. die Familie und Nachkommenschaft der hl. Anna, einschließlich der Legenden um Joachim und Anna sowie um Maria und Josef (um 1315/20). Die Triforienfenster sind mit ganzfigurigen Heiligendarstellungen gefüllt (um 1300–1330). Im oberen Mittelfenster Ornamentscheiben über je einer Heiligenfigur (um 1300). Im Fenster oben links Szenen aus der Passion Christi sowie Darstellungen der Werke der Barmherzigkeit und Eichstätter Bistumsheilige (um 1310/20). Oben rechts sind die Vierzehn Nothelfer und andere Heilige

Seite 37:
Silberner Hochaltar und untere Chorfenster

Seite 38:
Das „Glashaus" des Hauptchorpolygons

Seite 39:
Hauptchorpolygon, mittleres Obergadenfenster, um 1300

dargestellt (bald nach 1304). Zu den großartigsten Glasgemälden des Domes gehören die um 1360/75 entstandenen Fenster hoch oben in den Langseiten des Hauptchors. Hier ist die riesige Fläche jedes Fensters mit einer monumentalen Gesamtkomposition gefüllt; hervorzuheben sind die Geburt Christi, die Anbetung der Könige, die **Himmelfahrt Christi** und der Tod Mariens.

Hochaltar ❷

Der prunkvolle silberne Hochaltar ist trotz seines einheitlichen Bildes erst im Laufe von knapp 100 Jahren zur heutigen Anlage zusammengewachsen. Die einzelnen Teile entstanden in folgender Reihe:

1695/96	Silberne Büsten der Heiligen Maria und Joseph (links und rechts des Altarkreuzes)
1731	Antependium (Altarvorsatz unten) mit Reliefdarstellung des hl. Johannes von Nepomuk
1764	Silberne Büsten der Heiligen Petrus und Paulus (links und rechts außen) .
1777	Sechs Silberleuchter und Altarkreuz, Stiftung des Bischofs Anton Ignaz Graf von Fugger (1769–1787).
1784/85	Altaraufbau einschließlich Tabernakel und Vasen. Bischof Anton Ignaz stiftete dazu 5.000 Gulden; die restlichen 10.000 Gulden finanzierte das Domkapitel durch Einschmelzen großer Teile des Domschatzes.

Alle Stücke stammen von Augsburger Künstlern, wobei vor allem der Goldschmied *Georg Ignaz Bauer* beteiligt war. Hinter dem Hochaltar ist seit 1839 die **Domorgel** versenkt einge-

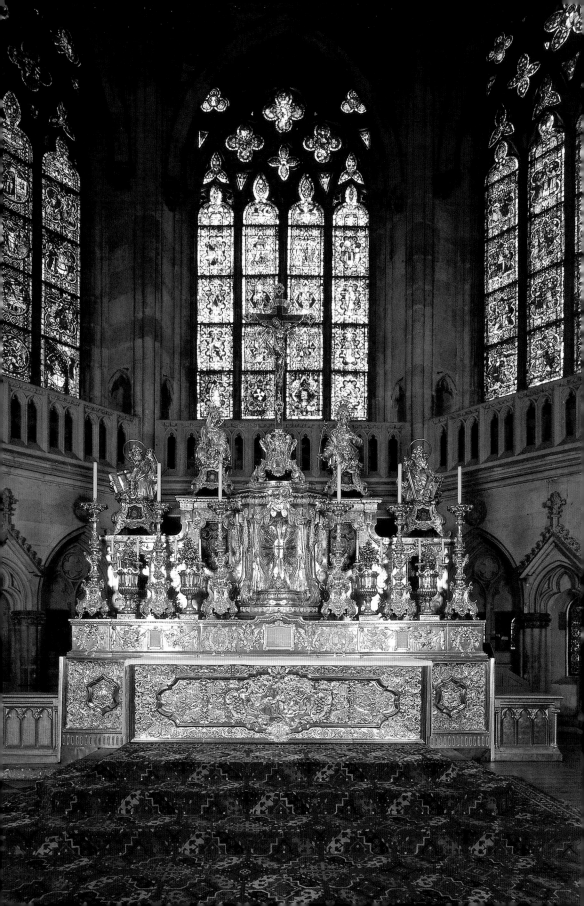

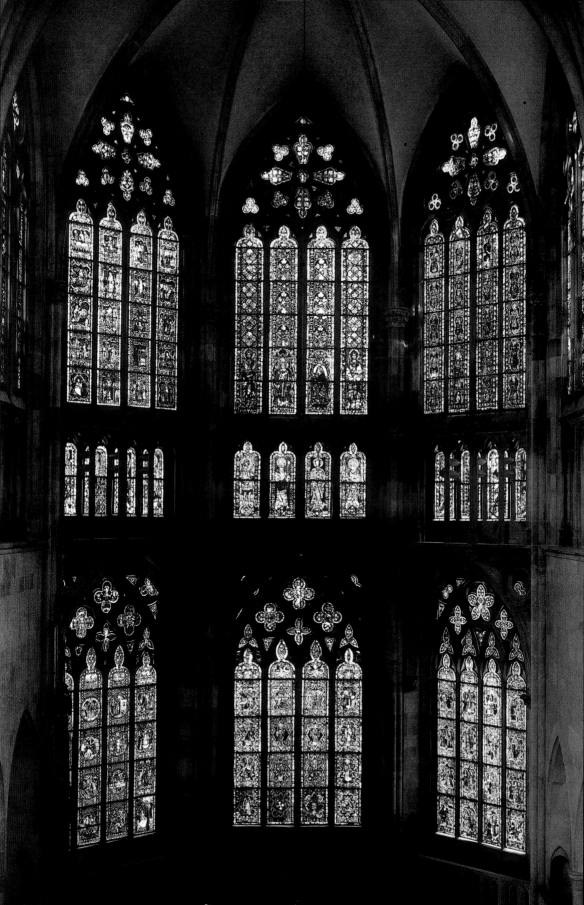

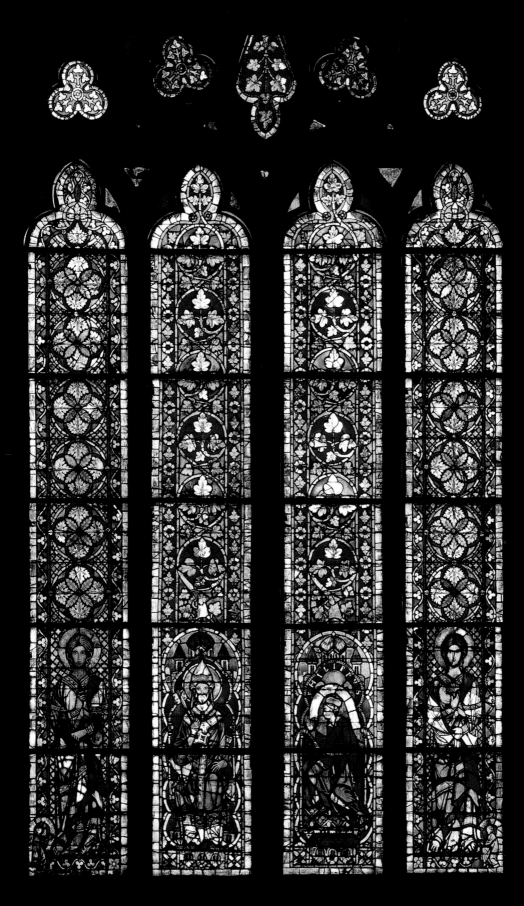

Seite 41:
Obergadenfenster der
nördlichen Langseite
des Hauptchors.
Himmelfahrt Christi,
um 1370

Seite 42:
Hauptchorpolygon,
obere Reihe,
rechtes Fenster.
Muttergottes mit Kind,
Ausschnitt,
bald nach 1304

Seite 43:
Hauptchorpolygon,
obere Reihe,
linkes Fenster.
Auferstehung Christi,
um 1310/20

Abb. Seite 44 ➤

Abb. Seite 46
und 47 ➤

Sakramentshäuschen

passt; 1988/89 wurde diese erneuert. Gegenwärtig ist eine Hauptorgel in Planung, die ihren Platz vor der nördlichen Querhauswand finden wird.

Links ist neben dem nördlichen Chorfenster das **Sakramentshäuschen** ❸ an die Wand gesetzt. Offensichtlich wurde es zunächst als kleinere, freistehende Anlage in Form einer spätgotischen Turmmonstranz begonnen, aber dann während der Ausführung direkt an die Wand gerückt und mit einem sehr hohen, überschlanken Aufbau versehen. Es trägt die Jahreszahl 1493 und das Wappen des Stifters, des Domherrn Georg von Preysing, sowie das Steinmetzzeichen der Roriczer. Die Figuren wurden teilweise in der Barockzeit erneuert und im 19. Jahrhundert ergänzt.

▦ Vierung

Die Vierung ist von mächtigen Bündelpfeilern umstellt, die den geplanten Vierungsturm tragen sollten. Ausgeführt wurde aber nur die achteckige Basis der Turmwände, die sich über dem Kreuzrippengewölbe des 19. Jahrhunderts erhalten hat. An den Vierungspfeilern stehen zum Querhaus hin die **Steinfiguren** der Apostel Jakobus und Bartholomäus (um 1370), Paulus (um 1370/80) und vor allem die Skulptur des **hl. Petrus** ❹, die um 1320 entstanden sein muss. Diese Darstellung des Kirchenpatrons gehört in ihrer verhalten nach oben schwingenden Komposition, im zarten, jedes Körpervolumen negierenden Spiel der Gewänder und in der mystischen Gefühlsbetontheit zu den bedeutendsten Bildwerken der Hochgotik.

An den Innenseiten der beiden westlichen Vierungspfeiler stehen sich die überlebensgroßen **Figuren der Verkündigung** gegenüber. Die einzigartige, um 1280/85 entstandene Gruppe stand ursprünglich im Hauptchor, an den Wänden über den Verbindungstüren zu den Nebenchören; die Wandhaken sind noch zu sehen. Entgegen

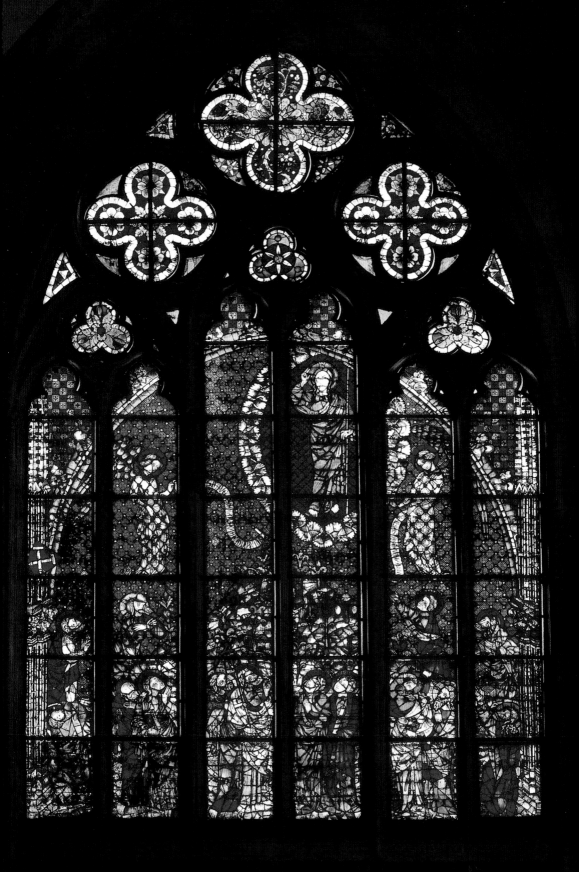

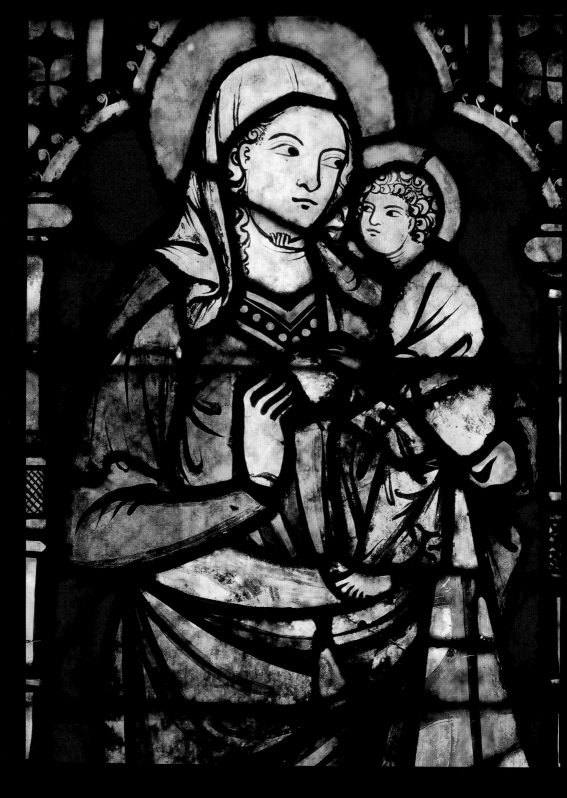

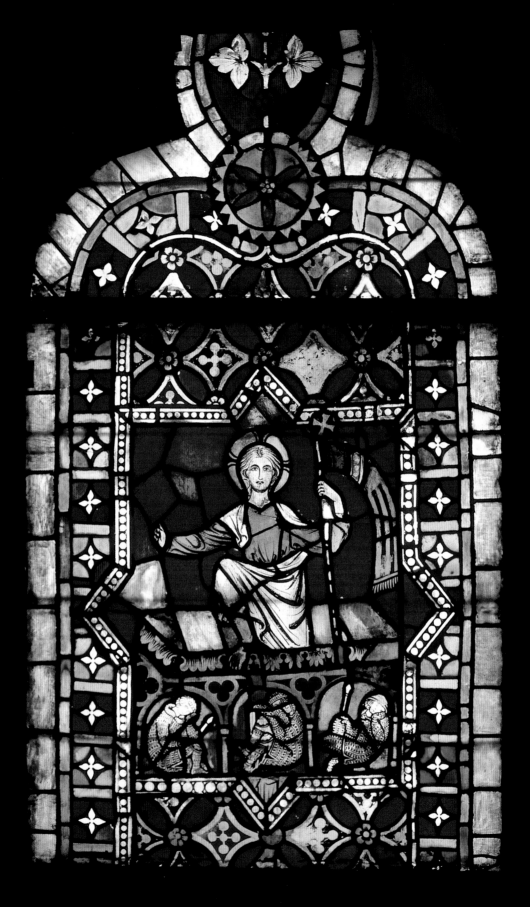

Abb. rückwärtige ➤ Umschlagseite

HI. Petrus, um 1320, nordöstlicher Vierungspfeiler

intensiv den Raum erfüllen, dass sie über das ganze Hauptschiff hinweg miteinander korrespondieren, spiegeln sich auch subtile psychische Empfindungen in Gesichtern und Gesten: Abwehr, Scheu und frauliche Würde bei **Maria** ❻, Impulsivität und kindliche Freude beim **Engel** ❺, dessen strahlendes Lachen zu einem Wahrzeichen Regensburgs geworden ist.

▧ Rechter Nebenchor und südliches Querschiff

Der rechte Nebenchor des Domes wurde als erster Bauteil hoch geführt und bis um 1300 gewölbt. Der **Geburt-Christi-Altar** ❼ dürfte um 1410/20 entstanden sein und gehört zu den fünf gotischen Baldachinaltären, die sich als besondere Rarität im Dom erhalten haben. Seinen Namen trägt er nach dem Altarbild, das 1838 von *Hans Kranzberger* gemalt wurde. Die Altararchitektur und die Skulpturen in den Figurentabernakeln (Joachim, Anna, zwei Bischöfe) stammen von der Werkstatt, die kurz vorher das Hauptportal des Doms vollendet hatte. Über dem Altar vor der Wand die Steinfigur einer Muttergottes mit Kind, um 1320. Im Jahre 2004 wurde der Nebenchor zu einer Sakramentskapelle (sog. „Sailerkapelle") umgewidmet. Er erhielt einen zusätzlichen Zelebrationsaltar aus Kalkstein, einen Ambo und Sedilien sowie ein den Raum zum Querhaus hin abgrenzendes Eisengitter, alles nach den Entwürfen des Bildhauers *Helmuth Langhammer*, Pressath (Oberpfalz). Seitdem hängt in der Mitte des Südchors frei die große silberne Ewig-Licht-Ampel aus dem Jahre 1698, von dem Regensburger Goldschmied *Andreas Harrer*.

Von den Bischofsgrabmälern an der linken Wand sei das **Denkmal** für Bischof **Johann Michael von Sailer** ❽ (1829–1832) hervorgehoben, das als Stiftung König Ludwigs I. von dem Münchner Bildhauer *Konrad Eberhard*

der heutigen Aufstellung befanden sich dabei der Engel vor der nördlichen, Maria vor der südlichen Wand. Die Skulpturen stammen von dem sog. *Erminoldmeister*, der nach einem Grabmal in der ehem. Abteikirche von Regensburg-Prüfening benannt ist. Als weiteres Werk dieses Bildhauers besaß der Dom früher die Skulptur eines thronenden hl. Petrus (heute im Historischen Museum Regensburg). Obwohl die Figuren der Verkündigung in ihrer Masse und der kraftvoll zerklüfteten Ordnung ihrer Gewänder so

Verkündigung an Maria
aus dem Stammbaum-
Christi-Fenster,
um 1230, südliches
Querhaus

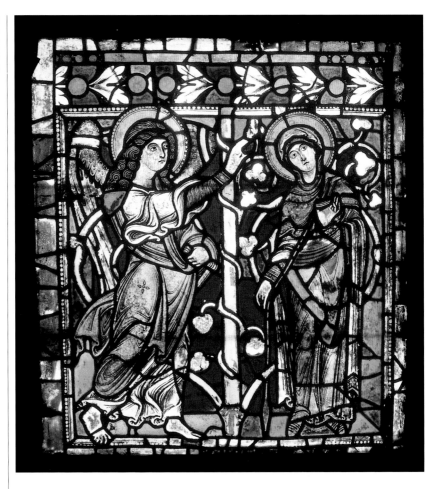

gefertigt wurde. Von den hauptsächlich ornamental gemusterten Glasfenstern des Südchors stammen die beiden **westlichen Doppelfenster** noch aus der Zeit um 1300 (die ältesten gotischen Glasgemälde des Domes). Östlich ein 1828 dazukomponiertes Fenster sowie ein historisierendes Glasfenster (um 1370/80), das bereits damals ein älteres Fenster an dieser Stelle ersetzte.

Eindrucksvoll ist die **südliche Querhauswand** durchgestaltet. Während das riesige neunteilige Glasfenster um 1330 entstanden ist, sind in der Triforienzone kostbare spätromanische Scheiben der Zeit um 1230 eingefügt, die aus dem alten Dom stammten. Dargestellt sind Teile eines ehemaligen Stammbaums Christi, dazu **Verkündigung**, Geburt und Kreuzigung

Christi. An der Hochwand überlebensgroßes Kruzifix des frühen 16. Jahrhunderts, aus farbig gefasstem Holz, mit einer Perücke aus Rosshaaren. Über dem Südportal originelle Abtreppung des den ganzen Dom umziehenden Laufgangs; am Mittelpfosten eine um 1330 entstandene **Steinfigur der hl. Petronella** ❾, die der Legende nach eine Tochter des hl. Petrus gewesen sein soll. Der westlich vor dem Portal stehende, mehr als 12 m tiefe **Ziehbrunnen** ❿ wurde um 1470/80 neu gefasst und erhielt im Jahre 1500 einen reichen Maßwerkbaldachin, den zwei profilierte Pfeiler tragen; wahrscheinlich ein Werk des *Wolfgang Roriczer*. Am vorderen Pfeiler Steinfigürchen: Christus und die Samariterin am Brunnen.

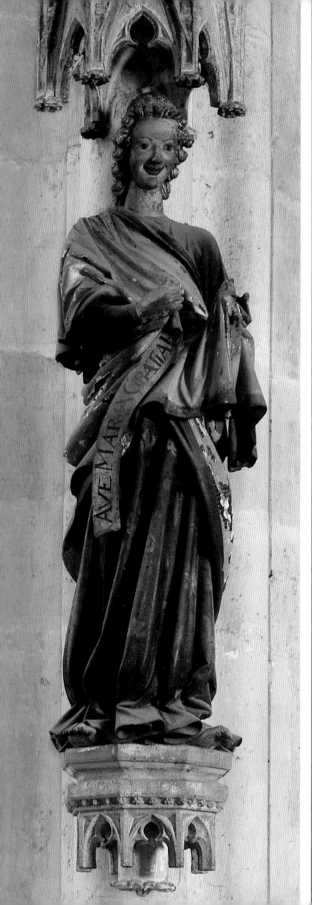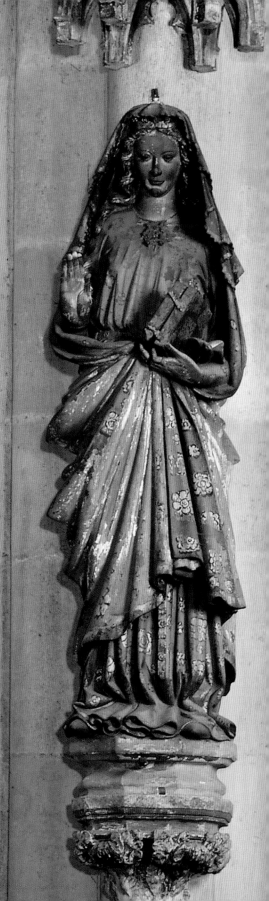

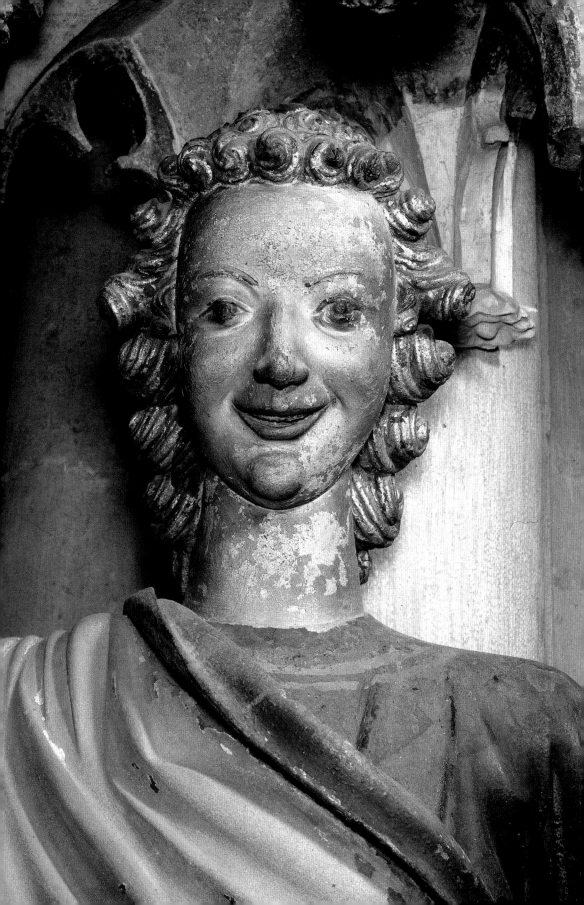

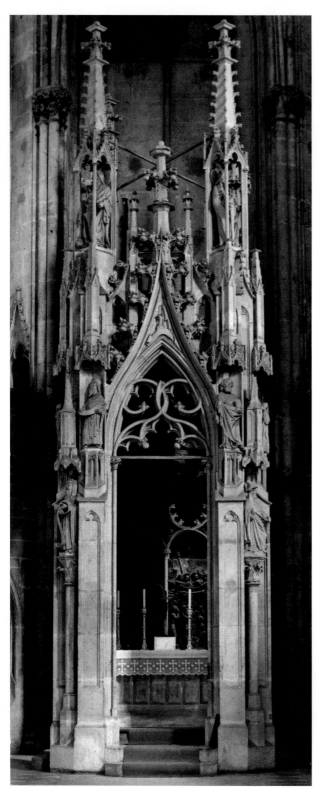

Linker Nebenchor und nördliches Querschiff

Der um 1420/30 entstandene **Baldachinaltar ⑪** im linken Nebenchor präsentiert in seiner artistisch überfeinerten Steinmetzkunst einen Höhepunkt spätgotischer Dekorationsmöglichkeit. Über der Mensa erhebt sich ein wohl bald nach 1440 eingepasstes **Steinretabel** mit Reliefs der Verkündigung an Maria und des Martyriums der hl. Ursula, dazu als Stifter der Kanoniker Wolfhard Wölfel († 1440). Rückseitig ist das Schweißtuch Christi zwischen zwei Engeln dargestellt. Bemerkenswert sind die **Bischofsgräber**: an der Wand rechts neben dem Altar die senkrecht eingemauerte Rotmarmorplatte des Bischofs Heinrich von Absberg (1465–1492), umrahmt von krausem Astwerk aus Kalkstein. Rechts daneben die Grabtumba des Dieners Gottes Bischof Georg Michael Wittmann (1832/33), vom Münchner Bildhauer *Konrad Eberhard*. Anschließend Steinskulptur eines hl. Fürsten (?), um 1330/35, sowie eine prächtige, querrechteckige Reliefplatte mit der Darstellung der Wunderbaren Brotvermehrung aus Solnhofener Kalkstein, **Grabdenkmal für Bischof Johann Georg Graf von Herberstein ⑫** (1662–1663). Gegenüber, an der Wand rechts neben der Eingangstüre, Steinfigur des hl. Apostels Bartholomäus, um 1310/20, und Bronzeepitaph für Erzbischof Michael Buchberger (1927–1961), von *Hans Wimmer*. Darüber das Ölgemälde einer Pietà, 1968 von dem Regensburger Maler *Otto Baumann* (1901–1992) geschaffen. Die farbigen **Glasfenster ⑬** 1967/68 von *Josef Oberberger*; sie seien als vorbildlich für eine eigenständige und doch unaufdringliche Gestaltung besonders erwähnt.

Vor der nördlichen Querhauswand der **Albertus-Magnus-Altar ⑭**, ein Baldachinaltar, der 1473 von *Konrad Roriczer* – damals als Wolfgangsaltar – geschaffen wurde; Altarbild 1932 von *Franz X. Dietrich*. Darüber an der

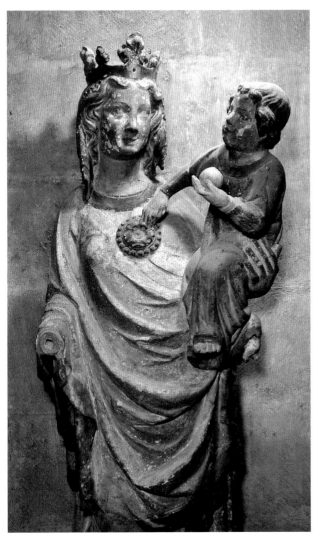

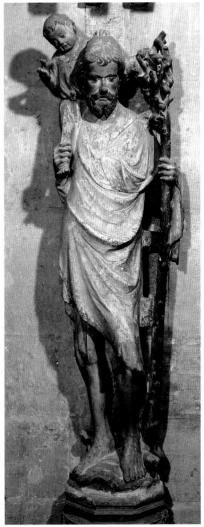

Wand **Muttergottes mit Kind**, Steinfigur um 1325/30. Links neben dem Altar Skulptur des **hl. Christophorus**, ein hervorragendes, sensibel durchgestaltetes Bildwerk aus der Zeit um 1370/80. Links anschließend Eingang zum Domschatzmuseum (in historischen Räumen des Bischofshofs, der ehemaligen bischöflichen Residenz; wertvolle Goldschmiedearbeiten und Paramente vom 11. bis 20. Jahrhundert). Im Durchgang **Grabdenkmal** des Fürstprimas und Erzbischofs **Carl Theodor von Dalberg** **⑮** (1803–1817), des letzten Kanzlers im Heiligen Römischen Reich. Gute klassizistische

Anlage von *Luigi Zandomeneghi* (1824). Im westlichen Obergadenfenster des Nordquerhauses ein im Jahre 1988 eingesetztes Fenster von *Josef Oberberger* mit einer eigenwilligen Darstellung des Pfingstfestes.

Mittelschiff

Das barocke Gestühl mit den aufwendigen Stuhlwangen im Mittelschiff schnitzte der Bildhauer *Valentin Leuthner* (1696). Vor dem ersten Langhauspfeiler die spätgotische, 1482 datierte und von *Matthäus Roriczer* ent-

Reiterfigur des hl. Georg, um 1325/30, Mittelschiff, innere Westwand, Südseite

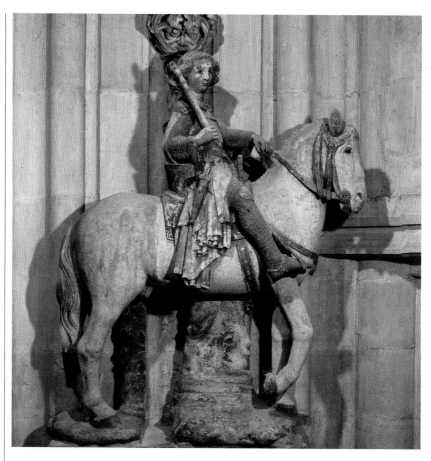

Dämon mit Menschenkopf, im Volksmund „die Großmutter des Teufels" genannt, um 1390/1400, innere Westwand südlich des Hauptportals

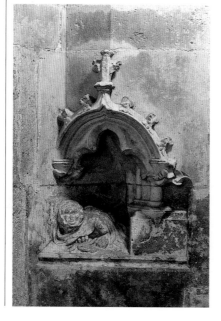

worfene **Kanzel** ⓰: auf gewundenem Pfeiler der achtseitige Kanzelkorb, dessen Brüstungsfelder mit Maßwerk und kunstvoll verschlungenen Ästen belegt sind. Treppe mit schmiedeeisernem Geländer des 17. Jahrhunderts. Weiter hinten das monumentale **Grabdenkmal** für den Regensburger Bischof und Kardinal **Philipp Wilhelm von Bayern** ⓱ (1579–1598), in Bronze auf Rotmarmorsockel, 1611 aufgestellt. Das Bronzekreuz Nachbildung des Kruzifixes von *Giovanni da Bologna* in der Michaelskirche München. Die Figur des davor knienden Bischofs und das prächtige Wappen an der Schmalseite des Sockels wahrscheinlich von dem Münchner Hofbildhauer *Hans Krumper*. Sämtliche Obergadenfenster der Nord- und Südwand wurden 1987/89 von *Josef Oberberger* geschaffen.

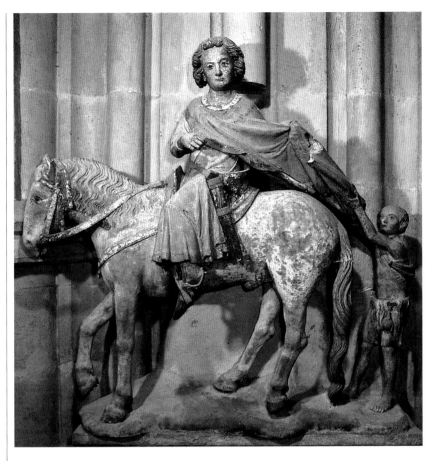

Westwand

Die innere Westwand ist originell ge-
gliedert durch den Laufgang, der
sich zu beiden Seiten des Hauptportals
in offenen Wendeltreppen hoch-
schraubt und oben als balkonartige
Galerie den Eingang überbrückt.
Durch eine heute mit einem Glasfens-
ter verschlossene Türöffnung in der
Mitte der Galerie konnte man ur-
sprünglich ins Freie treten, auf den
offenen Balkon über der Vorhalle
des Hauptportals. Wahrscheinlich
sollten diese nach innen und nach
außen gerichteten Balkone für litur-
gische Zwecke dienen, beispielsweise
für die berühmten spätmittelalter-
lichen „Heiltumsweisungen", bei de-
nen die Reliquienschätze der Stadt
feierlich vorgezeigt wurden. Links und

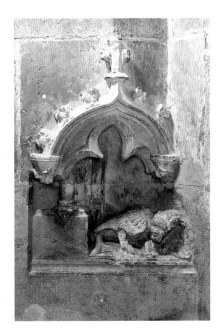

Abb. S. 50 und 51

rechts der Portalwand sind auf Rundpfeilern in die Architektur eingegliedert die **Reiterfiguren** der **Heiligen Georg ⑲** und **Martin ⑱**, liebenswerte, detailgenau gestaltete Skulpturen der Zeit um 1325/30. Sie erscheinen mit Blickrichtung zum Hauptportal hin, d.h. sie sind als die beiden damals meist verehrten Ritterheiligen zur „Bewachung" des Eingangs aufgestellt worden.

In den abgeschrägten Vorlagen, die das Hauptportal flankieren, sind zwei kleine höhlenartige Nischen eingearbeitet (spätes 14. Jahrhundert);

Abb. S. 50 und 51

darin **dämonische Tiere ⑳ ㉑** mit menschlichen Köpfen, volkstümlich als „der Teufel und seine Großmutter" bezeichnet. Sie haben apotropäische Funktion, d.h. sie sollten böse Geister am Betreten des Kirchengebäudes hindern und erfüllen somit eine ganz ähnliche Aufgabe wie die Heiligen Georg und Martin.

An der Wand nördlich neben dem Hauptportal Messingepitaph der Margareta Tucher, aus der Werkstatt des Nürnberger Messinggießers Peter Vischer d.J. Dargestellt Christus und die kanaanäische Frau (Matthäus 15, 21–

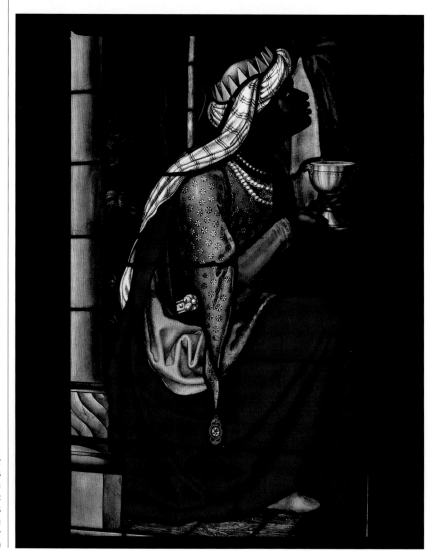

Glasfenster in der Westwand des nördlichen Seitenschiffs: Mohrenkönig aus der Darstellung der Anbetung der Könige, 1829

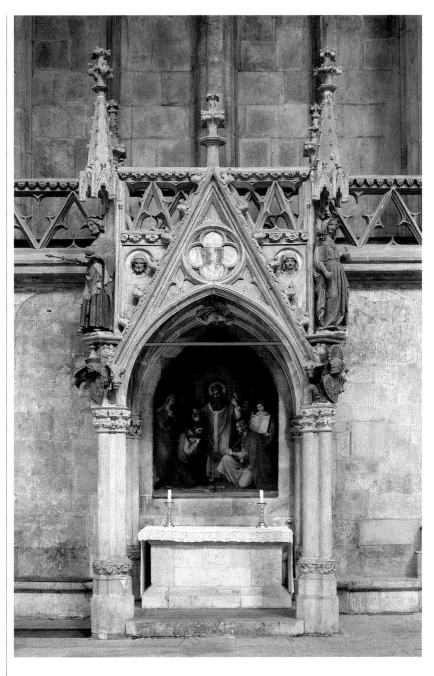

28). Darüber zwei ungewöhnlich qua-
litätvolle Konsolfiguren der Zeit um
1410. Die Glasfenster der Westwand
seit 1828 von König Ludwig I. gestif-
tet; farbkräftige, dekorative Schöp-
fungen der damals wieder neu entwi-
ckelten Glasmalerei.

Nördliches Seitenschiff

Im Turmjoch des nördlichen Sei-
tenschiffs stehen mehrere bedeu-
tende Steinfiguren, beispielsweise die
Gruppe der Heimsuchung ㉒ links

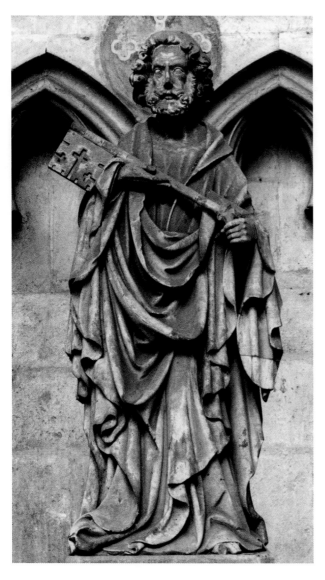

teilweise mit Fabelwesen geschmückt. Im nördlichen Seitenschiff eine Reihe von Altären: von Westen her zunächst der Wolfgangsaltar (1938), dann der älteste der fünf Baldachinaltäre, der **Heinrich-** und **Kunigunden-Altar ㉓**, um 1320 anzusetzen, mit freigelegter alter Bemalung. In den Figurentabernakeln die Heiligen Heinrich und Kunigunde über den Wappen der Stifter und den Evangelistensymbolen. Als Stifter darf man Heinrich und Kunigunde von Hohenfels annehmen (nachweisbar zwischen 1290 und 1326). Das Altarblatt (St. Rupert tauft den Herzog Theodo) 1839 von Ludwig Hailer gemalt. Rechts davon im nächsten Joch **Michaelsaltar ㉔**; bedeutende Holzfigur des Heiligen, um 1490. Über dem anschließenden Altar Steinskulptur **St. Margareta ㉕**, um 1360/70, etwas manieriert, aber elegant und eigenwillig geformt.

Im nördlichen Seitenschiff sehr unterschiedliche, aber künstlerisch bedeutsame **Glasfenster**: im 2. Joch mit Darstellungen der Vierzehn Nothelfer und Szenen aus der Heilsgeschichte, um 1330; im 3. Joch ein Fenster aus der Zeit unmittelbar nach dem „Schönen Stil" (um 1430/40) mit Heiligen, Kirchenvätern und den Szenen der Geburt Christi, der Anbetung der Könige und des Marientodes; im 5. Joch zwei nicht zusammengehörige Fenster nebeneinander: das östliche wurde vom linken Nebenchor hierher übertragen (um 1330), das westliche ist das späteste Beispiel der gotischen Glasmalerei im Dom (um 1450).

Südliches Seitenschiff

Im südlichen Seitenschiff ein weiterer **Baldachinaltar ㉖**, um 1335, mit einer Darstellung der Verkündigung unter den Eckbaldachinen. Die Muttergottes dabei eine vereinfachende Kopie der Verkündigungsmaria vom Erminoldmeister. Statt eines Altarbildes kleine Steinfigur der Muttergottes mit Kind, im sog. Schönen Stil, um 1420. Nach

HI. Petrus, um 1420, südliches Seitenschiff; ursprünglich auf einem hohen Sockel im Mittelschiff frei stehend

Seite 55:
Nördliches Seitenschiff, zweites Joch von Osten. Szenen aus der Heilsgeschichte und 14 Nothelfer, um 1330

neben der Türe, ein um 1350/60 entstandenes Bildwerk, das von der Südflanke des Hauptportals hierher versetzt wurde. Die starke Verwitterung lässt die schlichten Gesten von Maria und Elisabeth noch ergreifender wirken. Weiter oben links die Steinfigur eines hl. Königs, wohl aus einer Gruppe der „Anbetung der Könige", um 1380/85, mit engen Beziehungen zu den Prager Werken der Parler. Auf ähnliche Zusammenhänge weisen die prächtigen Wandkonsolen im nördlichen Turmjoch; sie sind mit üppigem Laubwerk,

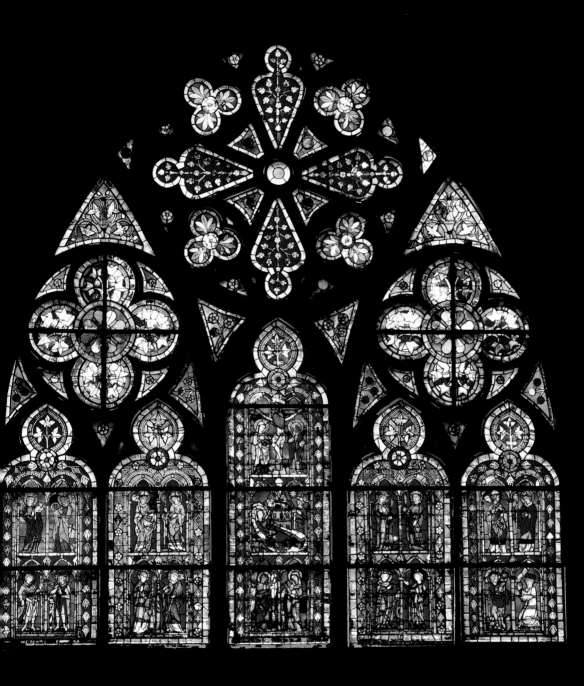

Westen zu (übernächstes Joch) auf freistehendem Sockel Steinfigur des hl. Petrus ㉗; eine in ihrer verschwenderisch drapierten Gewandfülle typische Darstellung der Zeit um 1420. Die Blendarkaden im Erdgeschossbereich der Südwand werden von Konsolfiguren getragen; diese stammen meist aus dem 19. Jahrhundert. Unter den Grabsteinen im Turmjoch ist das Epitaph der Ursula Aquila ㉘ († 1547) an der Westwand herauszugreifen, ein von Grotesken und allegorischen Darstellungen überquellendes Prachtmonument aus weißem Marmor.

Die Glasfenster des südlichen Seitenschiffs sind ungefähr zwischen 1325 und 1370 entstanden und zeichnen sich durch eine raffiniert überfeinerte Farbgebung aus. Von Ost nach West erscheinen folgende Themen: 1. Joch Apostel und Heilige; 2. Joch Szenen aus dem Leben der Heiligen Christina und Leonhard; 3. Joch Marienleben

(die Scheibe rechts oben mit der Darstellung der Flucht nach Ägypten zeigt einen blauen Esel, der als Wahrzeichen des Domes häufig erwähnt wird); 4. Joch Apostel, Heilige und Kirchenväter; 5. Joch (Turmjoch) Heilige, darunter Katharina und Margareta, sowie Szenen aus der Legende der hl. Katharina.

▦ Unterirdische Grablege ㉙

Gegenüber der Eingangstür im dritten Joch des südlichen Seitenschiffs führen Stufen zu der 1987 fertig gestellten Grablege der Regensburger Bischöfe hinab. Der schlichte Andachtsraum mit Grabkammern und Altar (Architekt *Hans Habermann*) verdient großes Interesse wegen der Architekturteile, die während der Ausgrabungen 1984/85 gefunden und sichtbar integriert worden sind. Es

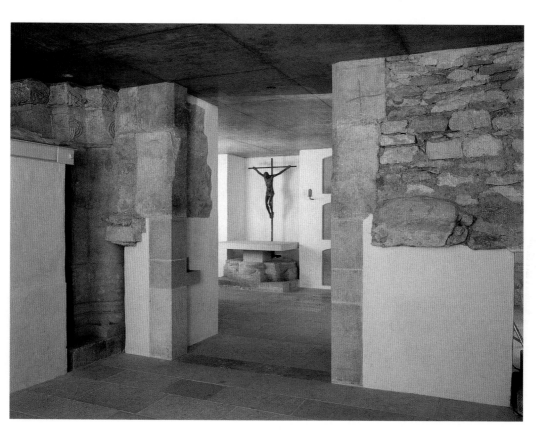

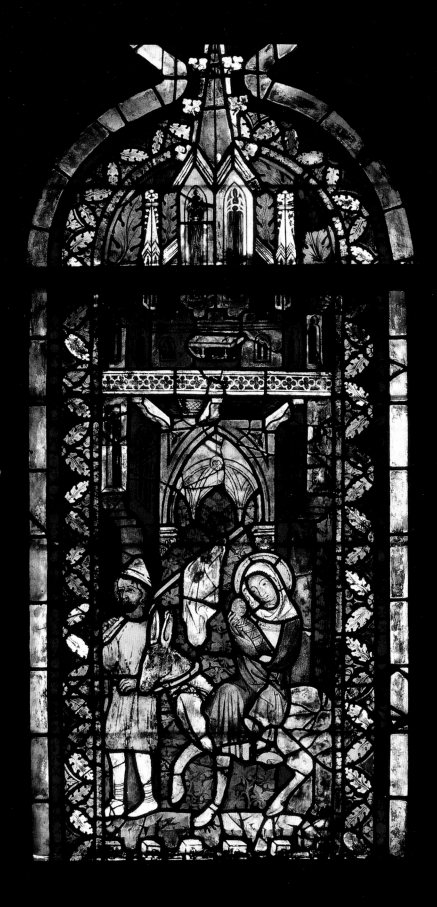

Seite 59:
Blick von Westen auf
die Strebepfeiler von
Südquerhaus und
südlichem Nebenchor,
mit Konsolfigur,
und Wasserspeiern,
um 1285/90

handelt sich vor allem um die Säulen und Wandpfeiler des spätromanischen, um 1200/1210 erneuerten südlichen **Atriumganges** vor dem alten Dom. Die mächtigen, gedrungenen Pfeiler ruhen auf niedrigen attischen Basen mit Eckknollen bzw. kleinen Tierfiguren und besitzen topfartig geschwungene Kapitellflächen, auf denen Flechtband- und Palmettenmotive plastisch aufgesetzt sind. Außerdem sind die Reste einer provisorischen Trennmauer und einer Türrahmung zu sehen, die aus der

Bauzeit des gotischen Domes stammen (um 1325/30). Damals war der Dom bis zum zweiten Joch des Langhauses vollendet und wurde durch eine behelfsmäßige Westwand abgeschlossen. Im Nordwesten des Raumes erscheint die unberührt gebliebene Grabkammer für den 1787 verstorbenen Fürstbischof Anton Ignaz Graf von Fugger. Im Osten erhebt sich über dem Altar ein eindrucksvolles, 1988 geschaffenes Bronzekruzifix des Regensburger Bildhauers *Rudolf Koller.*

Der Außenbau

Abb. Seite 15

Konsolbüste eines
jungen Mädchens mit
üppiger Blattkrone aus
Eichenlaub. West-
fassade, Mittelteil,
Erdgeschoss, nördlich
des Hauptportals,
um 1385/90

Die Nordseite des Domes ist auf Fernsicht angelegt. Von der Steinernen Brücke und vom jenseitigen Ufer der Donau aus beherrscht der Dom das Stadtbild. Der hohe Sockel lässt ihn weit über die anderen Häuser und Kirchen hinauswachsen. Ursprünglich

sollte vor der nördlichen Querhausfassade ein mächtiger Turm errichtet werden, der den hier stehenden romanischen „Eselsturm" ummantelt hätte. Diese im späten 13. Jahrhundert nachweisbare Planung ist für mittelalterliche Kathedralen geradezu einzigartig, da aus städtebaulichen Gründen ein Turm asymmetrisch im Grundriss gestanden hätte.

Der **Chorbereich** (Abb. Seite 9) verzichtet weitgehend auf figürlichen Schmuck; hier herrscht das System der die großen Fenster entlastenden Strebepfeiler. Der ohne Kapellenkranz steil aufragende Hauptchor wirkt wie ein selbständiger, polygonaler Zentralbau. Die dreifach übereinander gestaffelten Fenster werden von Wimpergen bekrönt, welche die Maßwerkbrüstung am Dachansatz überschneiden. Die Strebepfeiler scheinen sich im Obergadenbereich in schlanke Baldachine zu verwandeln, von denen aus aufgeblendete Bögen und ein transparentes Maßwerkgitter zur Fensterwand führen. Hier wird also in raffinierter Weise ein offenes Strebewerk wie für einen Chor mit Chorumgang suggeriert, obwohl es einen derartigen Kathedralchor gar nicht gibt. Die **südliche Querhausfassade** (Abb. Seite 13) ist deutlich zweigeteilt, mit einer geschlossenen Erdgeschoßzone, die noch zur ersten Bauphase (vor

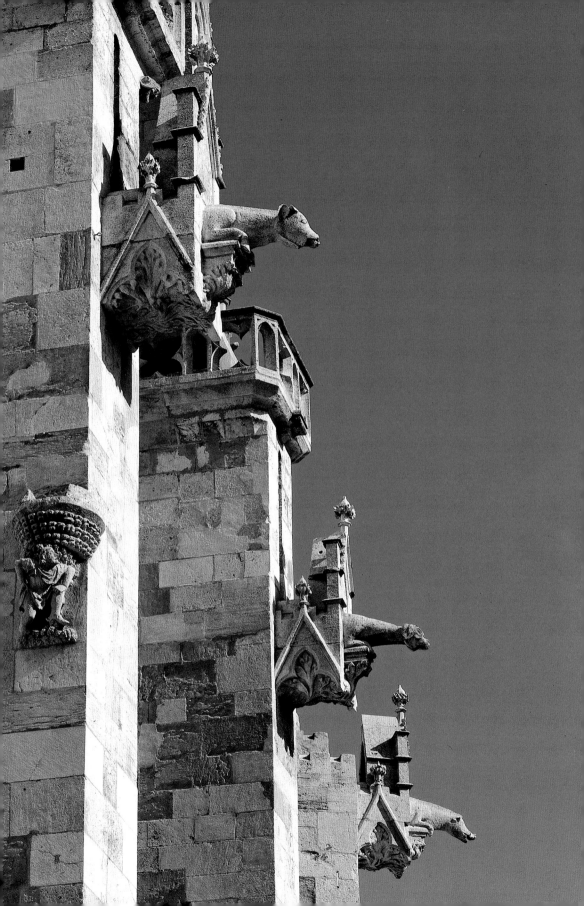

Westfassade,
Hauptportal,
Archivoltenreliefs,
um 1390/1400:
links Wurzel Jesse,
rechts Geburt Christi

Abb. Seite 22 ➤

1290) gehört. Das reich profilierte Portal flankieren schlanke Streben mit Fialenbekrönung, an die sich Spitzbogenblenden anschließen. In das große, mit aufgeblendeten Maßwerkformen verzierte Tympanonfeld wurden nachträglich Bildwerke eingefügt: unten die Figuren der Apostel Petrus und Paulus (um 1360/70), oben eine Reliefplatte mit der Darstellung der Kreuzigung Christi, ein vorzügliches, schwäbisch beeinflusstes Werk um 1320. Im Obergeschoss verbinden sich das durchfensterte Triforium und das neunbahnige Maßwerkfenster zu einer monumentalen, die Fassade beherrschenden Gitterstruktur. Darüber senkrecht aufsteigende Steinbalken führen das Motiv weiter und gipfeln in dem hohen Dreiecksgiebel, der erst 1871 vollendet wurde.

Das westlich folgende Langhaus bleibt relativ schlicht; die Obergadenfenster und deren Wimpergbekrönung werden nach dem Vorbild des Hauptchors kontinuierlich weitergeführt. Das südliche Seitenschiff gliedern in jedem Joch zwei mit Maßwerk versehene Lanzettfenster, die ab dem zweiten Joch durch eine Figur dazwischen bereichert sind. Hervorzuheben ist die bedeutende Skulptur des **hl. Christophorus** (um 1325/30) am zweiten Joch; die anschließenden Apostelfiguren entstanden um 1330/40.

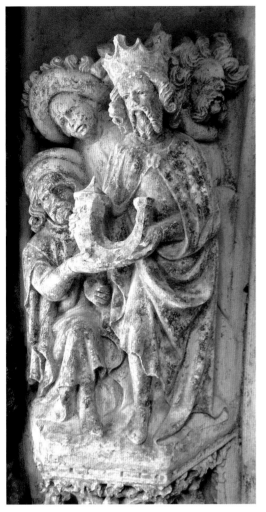
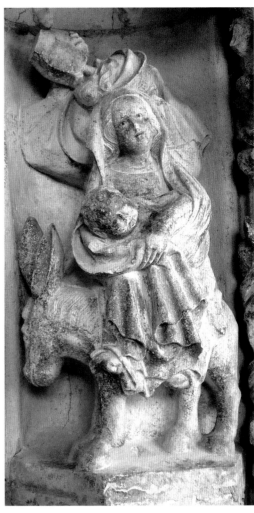

Westfassade,
Hauptportal,
Archivoltenreliefs,
um 1390/1400: links
ein König mit Gefolge
aus der Darstellung
der Anbetung der
Könige, rechts Flucht
nach Ägypten

Abb. vordere
Umschlagseite

An den Stirnflächen der Strebepfeiler finden sich qualitätvolle Reliefs (Abb. Seite 23) allegorischen Inhalts (zwischen etwa 1325 und 1340): sog. Judensau (antisemitische Darstellung), Samsons Kampf mit dem Löwen, **Jungfrau mit dem Einhorn,** Gänsepredigt.

Mit dem reichsten Schmuck des Domes ist die **Westfassade** überzogen. Türme und Mitteltrakt bedingten eine dreifache Gliederung, die durch die Strebepfeiler akzentuiert ist. Die Geschosseinteilung wird markiert durch die Brüstungen der den Bau umziehenden Laufgänge, die als straffe Horizontalglieder die Fassade rhythmisieren. Die große Fenstergruppe im Obergeschoss

des Mitteltrakts war ursprünglich ohne figürlichen Schmuck und wurde erst später (wohl um 1470/80) durch eine monumentale Kreuzigungsgruppe bereichert. Unter dem Kreuz erscheint St. Peter im Schifflein, das Wappen des Regensburger Domkapitels. Obwohl die mittelalterlichen Teile der Westfassade eine Bauzeit von mehr als 150 Jahren benötigten, blieb die symmetrische Geschlossenheit der Anlage erhalten. Nachdem um 1500 das zweite Obergeschoss des Nordturms vollendet war, wurden die Bauarbeiten eingestellt. Die von hohen Fenstern durchbrochenen Achteckkörper darüber mit den krabbenbesetzten Maß-

Westfassade,
Hauptportal,
Archivoltenreliefs,
um 1390/1400:
Verkündigung an die
Hirten, Detail

werkhelmen sind neugotische, harmonisch angepasste Ergänzungen, die der Dombaumeister *Franz Denzinger* 1859–1869 zufügte.

Abb. Seite 27 Von besonderer Bedeutung ist das **Hauptportal** des Domes: ein hohes Gewändeportal mit Trumeau, dreiteiligem Tympanon und reichem Archivoltenschmuck, bereichert durch eine kühn erfundene Vorhalle auf dreieckigem Grundriss (Triangel), die auf einem vor die Mittelachse des Portals gestellten mächtigen Freipfeiler ruht. Die Bogenläufe der Vorhalle überhöht ein profiliertes Gesims; darüber steigt wie eine Krone eine Maßwerkbrüstung hoch, die eine vom Dominneren aus betretbare Altane umschließt. Die außerordentlich reiche figürlich-plastische Dekoration entstand – als Stiftung der Patrizierfamilie Gamered von Sarching – zwischen etwa 1385 und 1415. Archivolten und Tympanon füllt ein ausführlicher Zyklus des **Marienlebens**, der mit 22 Reliefdarstellungen in den Archivolten beginnt (Abb. Seite 60–62): „Wurzel Jesse", Legende von Joachim und Anna, Geburt Mariens, Tempelgang, Vermählung mit Joseph, Verkündigung an Maria, Kindheits-

Seite 63:
Westfassade,
Hauptportal,
Trumeaufigur:
Hl. Petrus, um 1400

geschichte Jesu bis zur Flucht nach Ägypten und dem zwölfjährigen Jesus unter den Schriftgelehrten. Seinen Abschluss findet das Marienleben im Tympanon: Dargestellt sind in drei Registern übereinander der Tod und die Grabtragung Mariens, ihre Aufnahme in den Himmel sowie die Inthronisation der zur Himmelskönigin gekrönten Muttergottes. In den Bogenläufen der Vorhallenarkaden erscheinen noch zwölf Propheten; diese sind teilweise durch Kopien ersetzt.

Am Trumeau steht erstaunlicherweise keine Marienfigur, wie man dies bei einem derart mariologischen Programm erwarten würde, sondern eine Skulptur des **Apostels Petrus**. Offensichtlich wandelte man nach einer Planänderung die Ikonographie zu einem apostolischen Programm um: Neben Petrus erscheinen im Gewände die beiden hl. römischen Diakone Stephanus und Laurentius sowie vier Apostel (zwei davon abgenommen). Die restlichen acht Apostel sind mitsamt ihren Figurentabernakeln wie ein Kranz um den Freipfeiler gelegt (Kopien von *Joseph Sager*, 1907/08; die aus Sandstein bestehenden, ver-

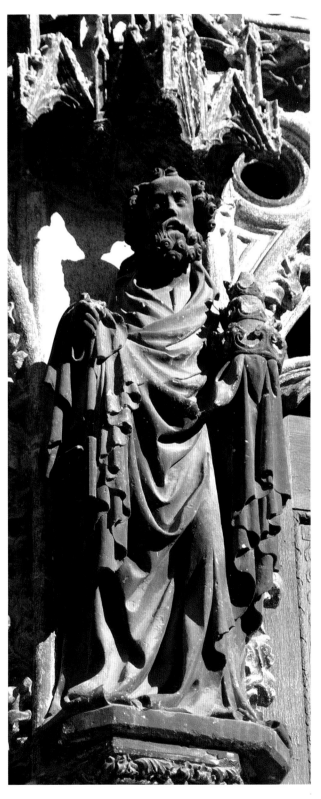

witterten Originale im Lapidarium des Domkreuzgangs und im Historischen Museum Regensburg).

Die Bildwerke des Hauptportals gehören zu den besten Leistungen der Kunst um 1400 in Mitteleuropa. Sie zeigen anfangs stilistische Zusammenhänge mit Prag, später deutliche Anregungen aus Frankreich, vor allem von der Pariser Hofkunst und der burgundischen Skulptur im Umkreis Claus Sluters. Nachdem der damals regierende Regensburger Bischof Johann I. von Moosburg (1384–1409) ein Halbbruder der französischen Königin Isabeau war, lassen sich diese auffallenden westlichen Impulse zwanglos erklären.

Von den vielen anderen Skulpturen der Westfassade seien noch herausgegriffen: das Tympanon des südlichen Westportals, eine Darstellung der Befreiung Petri, bei welcher der Engel in köstlicher Naivität den Turm des Gefängnisses abklappt und den hl. Petrus herauszieht. Das um 1320 entstandene Relief war ursprünglich für einen anderen Standort vorgesehen, wurde aber dann um 1345/50 in das Portal eingepasst. Im Tympanon des nördlichen Westportals (um 1410) ist die Übergabe der Gesetzestafeln an Moses dargestellt. Auf gleicher Höhe mit diesem Tympanon sind die Stirnflächen der Nordturm-Strebepfeiler mit Reliefs besetzt: Opferung Isaaks (um 1385/90) und Anbetung des goldenen Kalbes (um 1410). Ikonographisch bemerkenswert sind noch die vier Skulpturen reitender Könige vor den Stirnwänden der Turmstrebepfeiler, in Höhe der Erdgeschossfenster. Sie verkörpern die vier Weltreiche nach der Vision des Propheten Daniel; von Süd nach Nord: der babylonische König Nebukadnezar auf einem Löwen, der römische Herrscher Julius Cäsar auf einem Einhorn, der griechische König Alexander d. Gr. auf einem Panther und der persische König Cyrus auf einem Bären (Kopien von Xaver Müller 1898/99; die Originale im Lapidarium des Domkreuzgangs und im Historischen Museum Regensburg).

Literatur

Der Regensburger Dom. Beiträge zu seiner Geschichte, hrsg. von Georg Schwaiger, Beiträge zur Geschichte des Bistums Regensburg Bd. 10, Regensburg 1976 (mit zahlreichen Hinweisen zur älteren Literatur). – Achim Hubel, Die Glasmalereien des Regensburger Domes, München-Zürich 1981. – Gabriela Fritzsche, Die mittelalterlichen Glasmalereien im Regensburger Dom (Corpus Vitrearum Medii Aevi Deutschland Bd. XIII, 1), 2 Bde., Berlin 1987; hierzu Rezension von Achim Hubel, in: Kunstchronik 42, 1989, S. 358–383. – Achim Hubel, La fabrique de Ratisbonne. In: Ausst.-Kat. „Les bâtisseurs des cathédrales", hrsg. von Roland Recht, Strasbourg 1989, p. 164–177. – Ausst.-Kat. „Der Dom zu Regensburg. Ausgrabung – Restaurierung – Forschung", München-Zürich 1989, 3. Aufl. 1990. – Achim Hubel und Peter Kurmann, Der Regensburger Dom. Architektur – Plastik – Ausstattung – Glasfenster, Große Kunstführer 165, München-Zürich 1989. – Friedrich Fuchs, Das Hauptportal des Regensburger Domes. Portal – Vorhalle – Skulptur, München-Zürich 1990. – Achim Hubel, Der Erminoldmeister: Überlegungen zu Person und Werk. In: Regensburger Almanach 1993, hrsg. von Ernst Emmerig, Regensburg 1993, S. 197–207. – Achim Hubel und Manfred Schuller, unter Mitarbeit von Friedrich Fuchs und Renate Kroos, Der Dom zu Regensburg. Vom Bauen und Gestalten einer gotischen Kathedrale, Regensburg 1995 (mit ausführlichem Literaturverzeichnis). – Peter Kurmann, Der Regensburger Dom – französische Hochgotik inmitten der Freien Reichsstadt. In: Regensburg im Mittelalter. Beiträge zur Stadtgeschichte vom frühen Mittelalter bis zum Beginn der Neuzeit, hrsg. von Martin Angerer und Heinrich Wanderwitz unter Mitarbeit von Eugen Trapp, Bd. 1, Regensburg 1995, S. 387–400. – Denkmäler in Bayern, Band III.37, Stadt Regensburg. Ensembles – Baudenkmäler – Archäologische Denkmäler, bearb. von Anke Borgmeyer, Achim Hubel, Andreas Tillmann und Angelika Wellnhofer, Regensburg 1997, S. 152–178. – Philip S. C. Caston, Spätmittelalterliche Vierungstürme im deutschsprachigen Raum, Konstruktion und Baugeschichte, Petersberg 1997, S. 28–45. – Barbara Fischer-Kohnert, Das mittelalterliche Dach als Quelle zur Bau- und Kunstgeschichte. Dominikanerkirche, Minoritenkirche, Dom, Rathaus und Alte Kapelle in Regensburg, Petersberg 1999. – Katarina Papajanni, Die Erschließung des Regensburger Domes durch horizontale Laufgänge und vertikale Treppenanlagen, Dissertation, Manuskript, Bamberg 2000. – Achim Hubel, Gotik in Regensburg – Stadttopographie und städtebauliche Entwicklung vom 13. bis zum frühen 16. Jahrhundert. In: Geschichte der Stadt Regensburg, hrsg. von Peter Schmid, Regensburg 2000, Bd. 2, S. 1106–1140. – Achim Hubel und Manfred Schuller, Regensburger Dom – Das Hauptportal, Regensburg 2000. – Achim Hubel und Manfred Schuller: Neue Erkenntnisse dank intensiver Vernetzung. Das Forschungsprojekt „Bau-, Kunst- und Funktionsgeschichte des Regensburger Doms als Modellfall". In: Forschungsforum. Berichte aus der Otto-Friedrich-Universität Bamberg, Heft 10, Mittelalterforschung in Bamberg (hrsg. von Rolf Bergmann), Bamberg 2001, S. 68–73. – Tagungsband „Turm – Fassade – Portal". Colloquium zur Bauforschung, Kunstwissenschaft und Denkmalpflege an den Domen von Wien, Prag und Regensburg. 27.–30. September 2000 in Regensburg, hrsg. von der Domstiftung Regensburg, Regensburg 2001. – Jürgen Michler, Beobachtungen zur frühen Baugeschichte des Regensburger Domes. In: architectura – Zeitschrift für Geschichte der Baukunst Bd. 32, 2002, S. 123–148. – Achim Hubel, Die Glasmalereien des Regensburger Domes, Schnell Kunstführer Nr. 1299, 3. Aufl., Regensburg 2002. – Achim Hubel, Der Regensburger Dom und seine Restaurierungen im überregionalen Vergleich. In: Wider die Vergänglichkeit. Theorie und Praxis von Restaurierung in Regensburg und der Oberpfalz, Beiträge des 19. Regensburger Herbstsymposions für Kunst, Geschichte und Denkmalpflege 2004, hrsg. von Martin Dallmeier, Hermann Reidel und Eugen Trapp, Regensburg 2005, S. 91–126. – Marc Carel Schurr, Der Regensburger Dombau und die europäische Gotik um 1300. In: Edith Feistner (Hrsg.), Das mittelalterliche Regensburg im Zentrum Europas, Forum Mittelalter – Studien Bd. 1, Regensburg 2006, S. 71–89. – Manfred Schuller und Katarina Papajanni, Die Baugeschichte der Westfassade des Regensburger Domes. In: Architektur und Monumentalskulptur des 12.–14. Jahrhunderts. Produktion und Rezeption (= Festschrift für Peter Kurmann zum 65. Geburtstag), hrsg. von Stephan Gasser, Christian Freigang und Bruno Boerner, Bern 2006, S. 363–391. – Friedrich Fuchs, Die Regensburger Domtürme 1859–1869, Regensburger Domstiftung Bd. 1, Regensburg 2006. – Elgin Vaasen, Die Glasgemälde des 19. Jahrhunderts im Dom zu Regensburg. Stiftungen König Ludwigs I. von Bayern 1827–1857, Regensburger Domstiftung Bd. 2, Regensburg 2007. – Marc Carel Schurr, Gotische Architektur im mittleren Europa 1220–1340 – Von Metz bis Wien, München-Berlin 2007, S. 179–204.

Für wertvolle Hinweise danken wir Frau Dr. Dr. h.c. Renate Kroos (München) und den vielen wissenschaftlichen Mitarbeitern unseres Forschungsprojekts zum Regensburger Dom.

Grundriss

Die eingezeichneten Ziffern beziehen sich auf Werke der Innenausstattung, die im Führer besprochen werden. Die entsprechenden Zahlen stehen jeweils im Text.

1 Glasfenster im Hauptchorpolygon, um 1300–1370

2 Silberner Hochaltar, entstanden zwischen 1695 und 1785

3 Sakramentshäuschen, 1493, mit dem Steinmetzzeichen der Roriczer

4 Steinfigur des hl. Petrus, um 1320

5 Engel der Verkündigung des sog. Erminoldmeisters, um 1280/85

6 Maria der Verkündigung des sog. Erminoldmeisters, um 1280/85

7 Geburt-Christi-Altar in der Sailerkapelle, steinernes Altarziborium, um 1410/20

8 Grabdenkmal für Bischof Johann Michael von Sailer († 1832)

9 Südquerhausportal mit Steinfigur der hl. Petronella, um 1330

10 Ziehbrunnen, 1500, wohl von Wolfgang Roriczer

11 Ursula-Altar, steinernes Altarziborium, um 1420/30

12 Grabdenkmal des Bischofs Johann Georg Graf von Herberstein († 1663)

13 Farbige Glasfenster von Josef Oberberger, 1967/68

14 Albertus-Magnus-Altar, steinernes Altarziborium, 1473, von Konrad Roriczer

15 Eingang zum Domschatzmuseum; Grabdenkmal des Fürstprimas Carl von Dalberg († 1817)

16 Steinerne Kanzel, 1482, von Matthäus Roriczer

17 Grabdenkmal für Kardinal Philipp Wilhelm von Bayern († 1598), von Hans Krumper

18 Reiterfigur des hl. Martin, um 1325/30

19 Reiterfigur des hl. Georg, um 1325/30

20 Dämon, im Volksmund „der Teufel" genannt, um 1390/1400

21 Dämon, im Volksmund „die Großmutter des Teufels" genannt, um 1390/1400

22 Gruppe der „Heimsuchung" (Begegnung von Maria und Elisabeth), um 1350/60

23 Heinrich-und-Kunigunden-Altar, steinernes Altarziborium, um 1320

24 Michaelsaltar, Holzfigur des Heiligen, um 1490

25 Steinfigur der hl. Margareta, um 1360/70

26 Verkündigungs-Altar, steinernes Altarziborium, um 1335

27 Steinfigur des hl. Petrus, um 1420

28 Epitaph der Ursula Aquila († 1547)

29 Eingang zur unterirdischen Grablege der Regensburger Bischöfe